# 我的花草小日子

徜徉花草之間，悠然的寫意生活。

岡本典子　著

瑞昇文化

每天早上起床後，幫植物澆水的時間是最幸福的時光。

從含苞待放的花蕾、沐浴在水裡光潤的草葉中，獲得滿滿元氣，緊接著展開新的一天。

生活在植物長得好的住宅中，也會讓人感到心情舒暢。

和植物一起過生活，不僅擁有好的自然環境，身體也會變健康。

在房子的一隅，即使只擺上一朵花，就可以令當下環境立刻變得生氣勃勃，空氣中也會飄

溢著花香味，能讓心情放鬆，生活因此變得更多采多姿。

首先，最快入門的方式，就是和植物親身接觸。

本書從最簡單的花卉裝飾創意，到令人悸動的花藝布置的觀點，

向大家介紹我與植物共同生活的點點滴滴。

希望將自身經歷所體驗到強大的花草力量，傳遞給大家。

前言

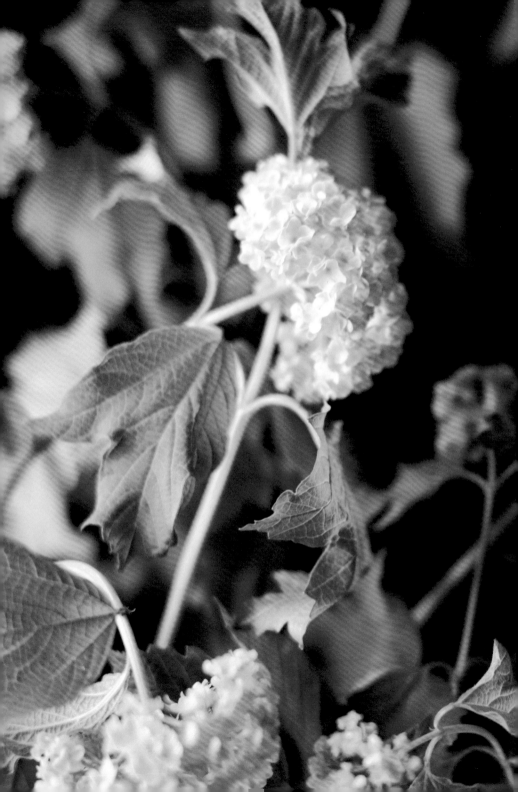

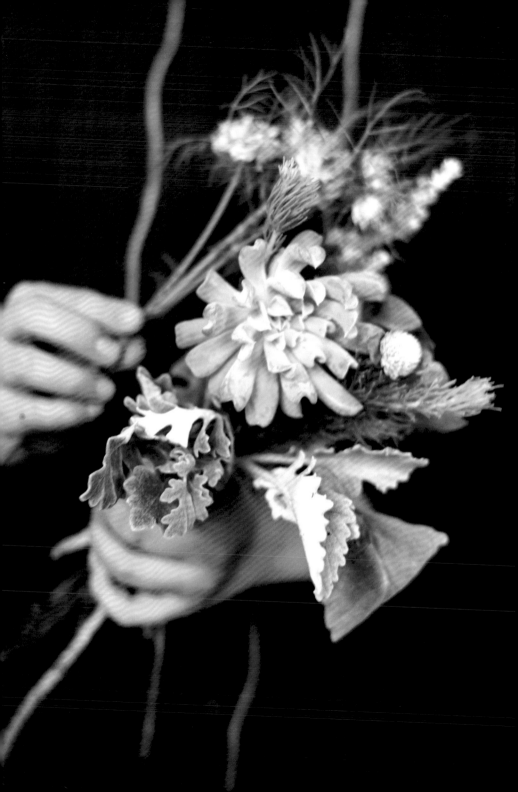

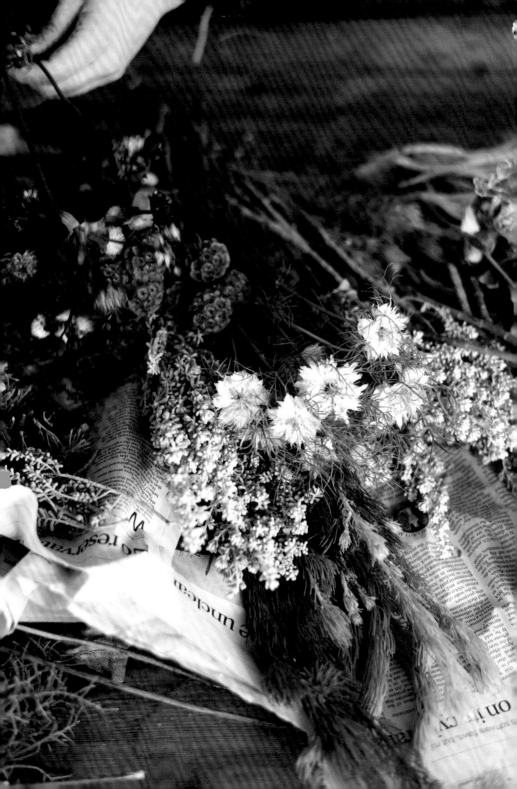

# scene 4 培育花草

# 配花

# 室內花卉裝飾

將花草融入生活中其實不難，從身邊簡單的事物著手就能開始，嘗試擺設一些簡單的花草小盆栽，或是節日布置應景的花卉。本篇將一一分享與室內花卉裝飾的各種「緣起」過程。

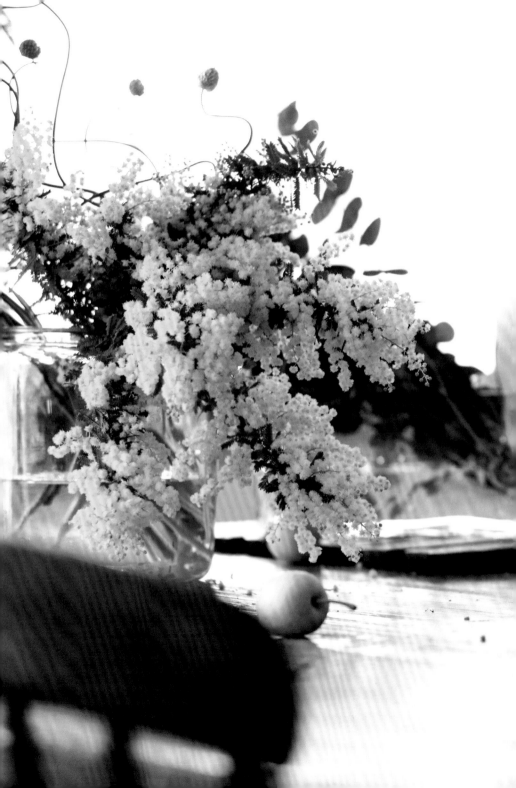

# 從一枝花開始

在藍天底下，與大地相處的時光——。我是從在短大研習園藝課程開始踏入與花藝相關的這條道路。花卉的魅力，不是只有停佇在花朵綻放的姿態，從播下種子開始到花朵凋零的這段過程，每一段時期都有不同的新發現。

「這葉片長得真有趣——。」

「這花站立的姿勢真可愛！」

「掉落在地上的花瓣，看起來很美麗吧！」

花枯萎也好、凋零也罷，對我來說並不會有可惜的感覺，而是更能深切體悟小小生命的美好。正是被花的各種變化所吸引，我才會就這樣喜歡上植物的吧。在學生時期，託植物之福，讓我得以親身感受花草生命力的存在，體驗花草帶來的喜悅滋味，也才造就現在的我。

之後，就開始從事與花卉相關的工作，第一次被任命為花店店長時，就算是一個人生活，也因為有了花草的陪伴，產生了這份幸福感，而有了想要傳遞下去的想法。如果是為了送禮或是要招待客人而去買花，這樣是很好。但我想提議，也可以買花給自己。

首先，從最簡單的一枝花，開始展開有花的生活就好。

因此，採購的概念就是「一枝花就能裝飾」。如果是買給我自己的花，我會希望買到能讓我看了心情會放鬆的花，而花是要選擇大朵的，或是枝數要多的，這又是不同的

觀點了，先從只要一枝就能擄獲人心的花下手吧！

那時市場上，為了方便綑成花束等的理由，花莖長得又粗又直的花，被認為最具有價值性，但在我的店裡，都是要找「有沒有花莖是彎曲的花？」，像這種在市場上被認為是B級品的花卉。用彎曲花莖的花裝飾擺設，才會顯得更有生命力，投射在牆壁上的花朵影子，也更別有一番風情，沒有什麼比這樣來得更貼近自然了。縱使是修剪過根莖後，插在花瓶裡的花，也想令其呈現出是在花園裡長成的感覺。無論是橫著長、或是纖細得弱不禁風、亦或是葉片被蟲蛀過的花，都能展現出獨樹一格的魅力。如果知道「這裡有被蟲蛀過耶！」，反而會燃起對這朵花的憐愛之情。

在生活中，花會帶我們進入大自然的世界，即便花瓣都已凋零，只剩下花蕊的情況下，所呈現出來的無幸模樣還是很有觀賞性，因此可以原封不動直接做為裝飾。從觀察一枝花的小處著手，慢慢訓練對整束花卉的敏銳度。

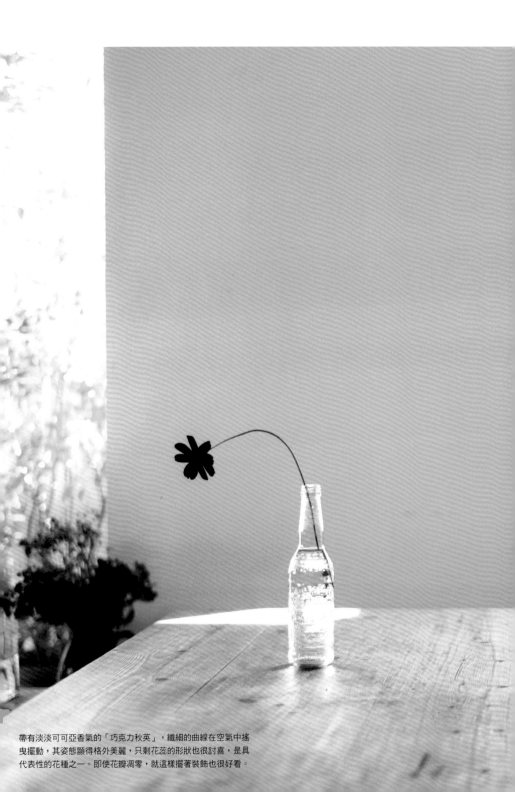

帶有淡淡可可亞香氣的「巧克力秋英」，纖細的曲線在空氣中搖曳擺動，其姿態顯得格外美麗，只剩花蕊的形狀也很討喜，是具代表性的花種之一。即使花瓣凋零，就這樣擺著裝飾也很好看。

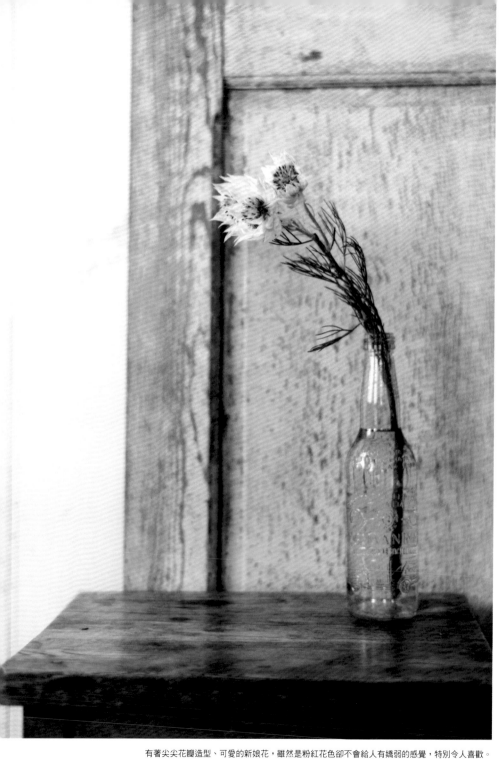

有著尖尖花瓣造型、可愛的新娘花，雖然是粉紅花色卻不會給人有嬌弱的感覺，特別令人喜歡。

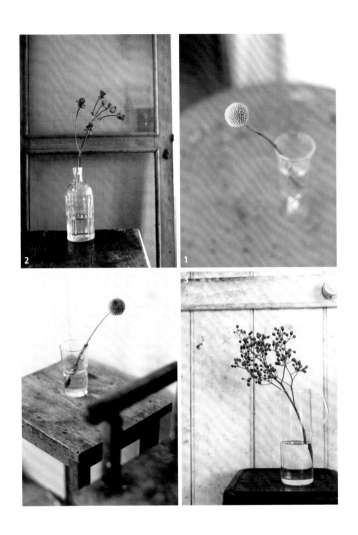

1.「金槌花」的花莖很纖細，彎彎曲曲的姿態頗具趣味性。　2. 有著微妙花色的「大星芹」，交織繁雜多彩的顏色，怎麼看也看不膩。　3.「野薔薇果實」由綠變紅的顏色轉換過程，樂趣無窮。　4. 大理花中壽命最長的花種「絨球大理花」，花蕊猶如蠟製工藝品般清澈，美麗得令人嘆為觀止，拿到花時請別忘了仔細端詳一下花蕊的姿態。

我很喜歡思考展示空間擺設。在進行花卉裝飾時，利用檯面擺放作出高低差、或從天花板垂吊而下、或吊掛於牆面上，只要能製造出「立體感」，花卉和室內空間就會激盪出花火，產生相乘效果，空間質感瞬間大大提升。

在此時，找一個喜歡的木箱或凳子，雖然只是在空間裡的一隅，但可以試著打造自己的美麗新世界。實際動手布置時，常常會靈光一閃，「不如把那塊一直收起來的布，拿來鋪看看吧！」，或是在外面逛街時，也常會有「這個，和家裡的花好配」的想法出現，購物時會特別開心，新的樂趣也會不斷接踵而來。

選定在屋內的哪個角落進行布置，將會影響裝飾的方式和花卉的選擇。如果是要打開玄關門，正面就看得到的話，布置方式建議作出高低差，以便置於後面的花卉也能被看見。如果要擺在較低位置的話，為了由上而下能一眼就看到花，要將花圈繞成一束。

如果是要擺在桌上的話，因為大家可以近距離觀看，所以希望布置出「這裡也可以擺出這樣的花！」，給人出其不意的喜悅感。

# 從屋內一隅開始著手

## 在木箱的周圍，
## 重點布置

木箱是打造個人小世界很好用的一個單品。花如果是要布置在木箱上方，先插入花瓶內後再擺在木箱上，如果是布置在木箱內，會有隔間的效果。也可以搭配擺入一些日常用品，發揮創意。

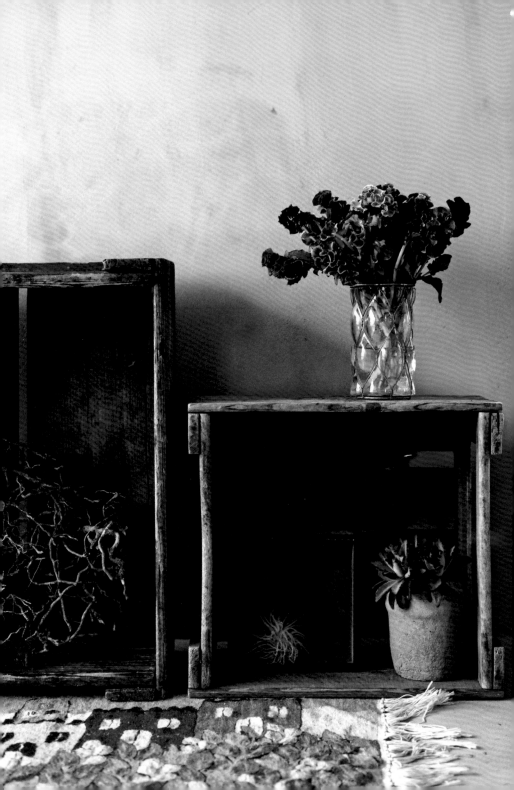

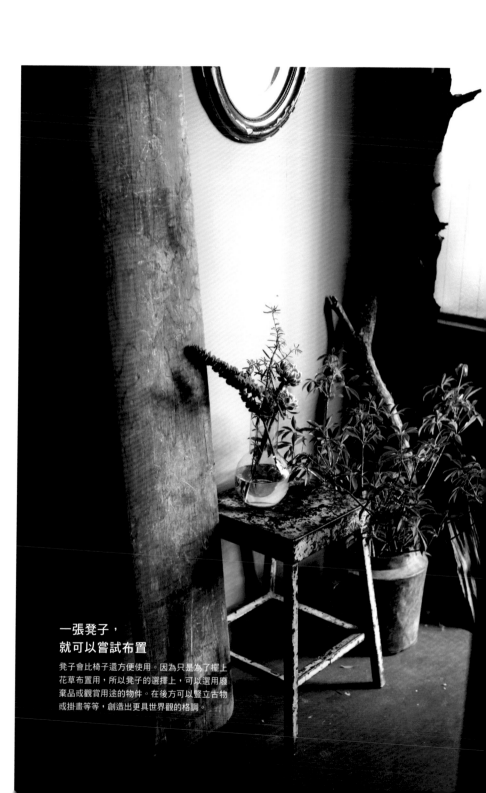

### 一張凳子，
### 就可以嘗試布置

凳子會比椅子還方便使用。因為只是為了擺上
花草布置用，所以凳子的選擇上，可以選用廢
棄品或觀賞用途的物件。在後方可以豎立古物
或掛畫等等，創造出更具世界觀的格調。

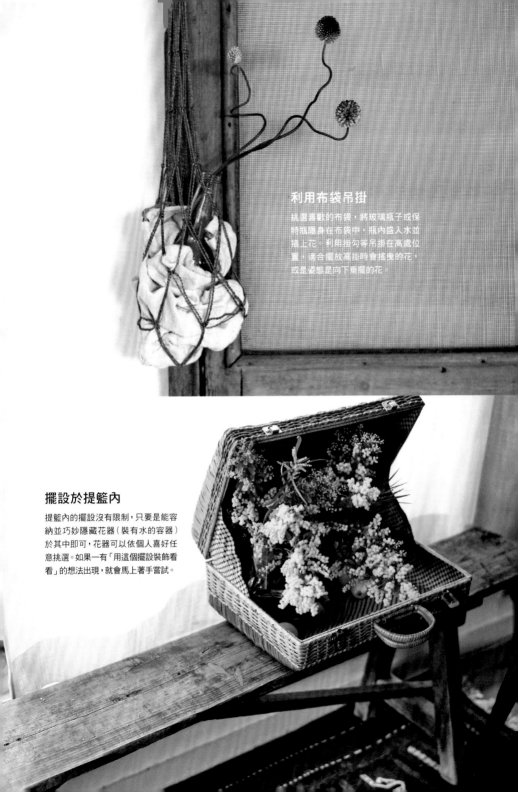

### 利用布袋吊掛

挑選喜歡的布袋，將玻璃瓶子或保特瓶隱身在布袋中，瓶內盛入水並插上花。利用掛勾等吊掛在高處位置，適合擺放高掛時會搖曳的花，或是姿態是向下垂擺的花。

### 擺設於提籃內

提籃內的擺設沒有限制，只要是能容納並巧妙隱藏花器（裝有水的容器）於其中即可，花器可以依個人喜好任意挑選。如果一有「用這個擺設裝飾看看」的想法出現，就會馬上著手嘗試。

家裡擺放的家具及日常用品，觀察一下就會發現大多是古董物品，將這些物品與花草搭配結合，非但沒有不協調的感覺，反而整體十分融洽，整個空間也令人感到格外平靜安穩，而古物素材看起來似乎都擁有著一段意味深長的背景故事，也許就是這份光景，才能達到這樣的效果；另一個令人著迷的理由，就是同樣的物件，找不到第二個，都是獨一無二的。

我在搭配花草裝飾時，有幾個關鍵字就是「雖然是新品但又需保有懷舊感」、「可愛又不失其個性」、「溫和中帶一點侵略性」。在一邊結合各種元素、找尋專屬自我美感當中，也要靠這些「老靈魂」助我一臂之力。

## 古董與花卉

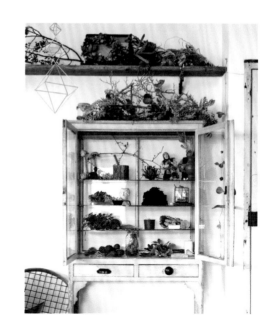

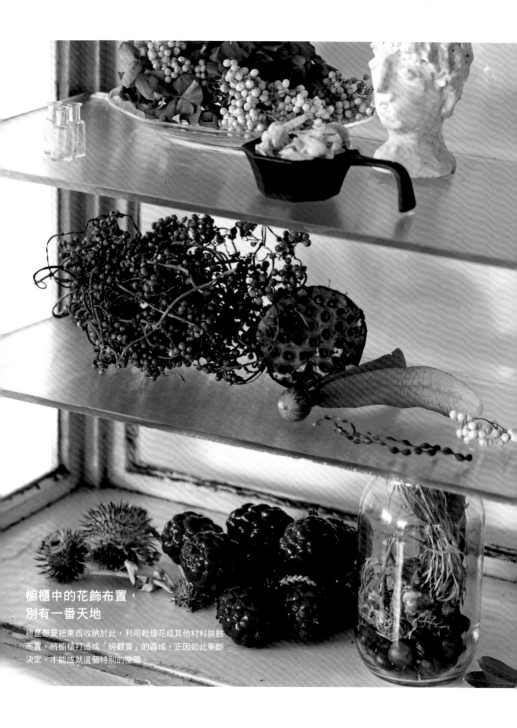

## 櫥櫃中的花飾布置，
## 別有一番天地

總是想要把東西收納於此，利用乾燥花或其他材料裝飾
布置，將櫥櫃打造成「純觀賞」的區域，正因如此果斷
決定，才能成就這個特別的空間。

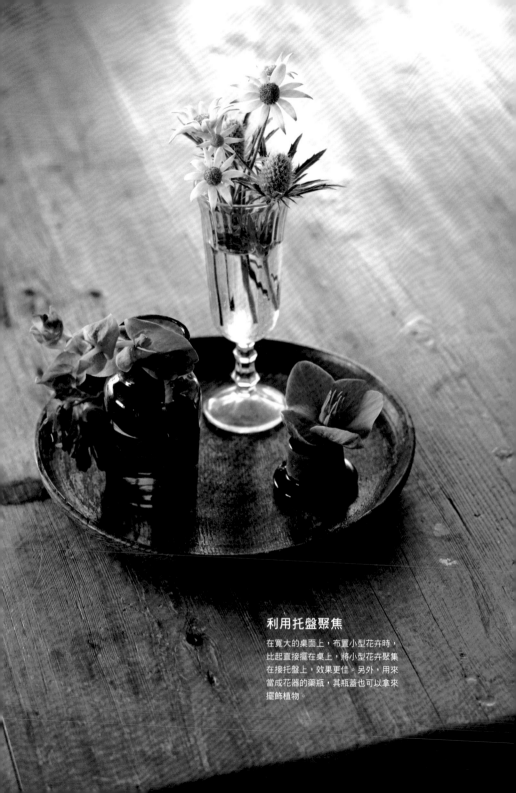

### 利用托盤聚焦

在寬大的桌面上，布置小型花卉時，
比起直接擺在桌上，將小型花卉聚集
在接托盤上，效果更佳。另外，用來
當成花器的藥瓶，其瓶蓋也可以拿來
擺飾植物。

## 花草乘於梯子遨遊於牆面

腦中出現「立掛在牆面」的發想後，
將裝飾方式升級。植物「纏繞」在梯
子上的做法非常有趣，所以可以多結
合藤本植物「雙輪瓜」搭配布置。

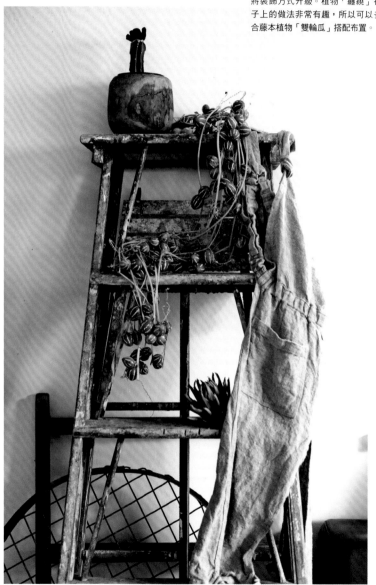

就像是身體會對季節性食物產生渴望一樣，看見季節性植物，心情就會感到很舒暢。等到各季節代表花卉的生長期進入尾聲後，要再等一年才能看得到。在緬懷逝去光陰的同時，還一直抱持嶄新的心情，與花草一起生活，一天當中總會有驚喜發生。

春天和秋天是我盼望已久的季節，春天一到，在市場上便會開始著各種嬌豔欲滴的花卉，無論是哪個品種，看了都會令人心花怒放。在秋天則可看到花結成的果實。

像是製作乾燥花、布置花飾作品，只有當季的花卉搭配出來的設計，才能撼動人心。

即使要一年到頭不間斷地進行花卉布置有點難度，但只要一季一次，抓住季節性最美的花卉著手布置的話，就會有很出色的表現。因為每個人的居住地或從小長大的環境、回憶都不同，所以各自有著屬於自己的季節性代表花卉。日本人因為很喜歡櫻花，所以說到春天的花，腦中就會浮現粉紅色的花種，而歐洲人說到春天，好像就會想到番紅花、水仙、含羞草等這些黃色的花種。

如果要我選擇春天裡最喜歡的花種，那就是「陸蓮花」，經過改良的陸蓮花（摩洛哥系列），帶點紫色的花色，如果再搭配上給人強烈印象的「金合歡葉子」，則會塑造出具成熟大人味的春天。

# 感受季節性花卉帶來的視覺饗宴

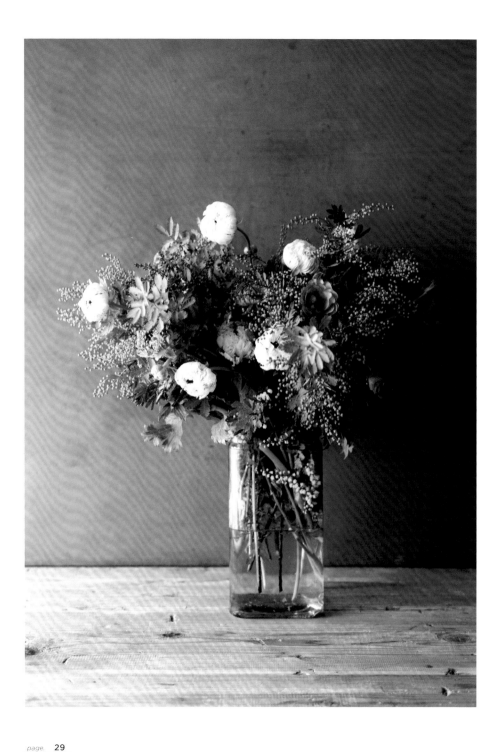

看見根部生長的模樣，可以感受其生命力

# 春天的球根植物，根部直接展現

風信子、葡萄風信子、雪花蓮、鬱金香、陸蓮花、貝母百合——。

春天時，市面上會看到很多球根類的花卉。在日本是以切花（從植物體上剪切下來的花朵、花枝、葉片等的總稱）的方式販售，但在歐洲喜歡用連帶球根的花卉作擺設，令人印象深刻。我自己也嘗試著這樣做看看，結果竟讓我感受到新生命剛萌芽、春天活力四射的感覺，我想我肯定是比較喜歡這樣的方式。

最近在日本也開始在販售球根花卉，如果沒有連帶球根的花卉，看過有些人就直接購買盆栽，從盆栽土裡整株挖出。沒有水栽培用的正規容器也沒關係，要裝飾時將植物的根部泡在水裡就可以了。接著再放入自己愛用的花器裡、或插入玻璃瓶裡，隨心所欲自由擺設。

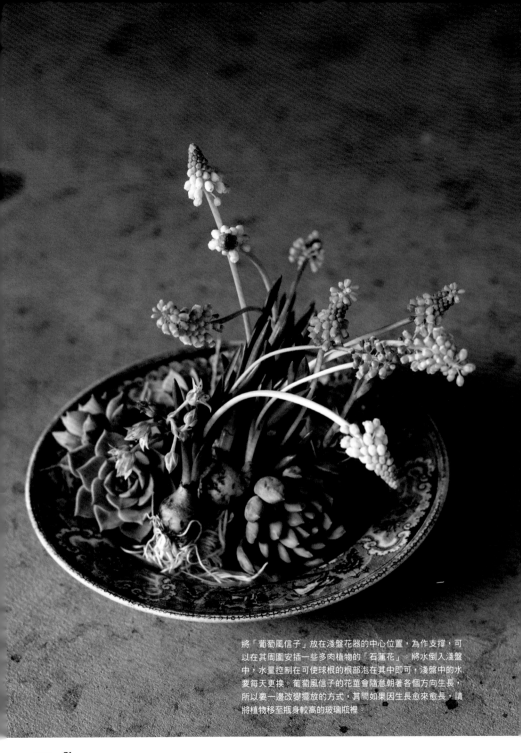

將「葡萄風信子」放在淺盤花器的中心位置，為作支撐，可以在其周圍安插一些多肉植物的「石蓮花」。將水倒入淺盤中，水量控制在可使球根的根部泡在其中即可，淺盤中的水要每天更換。葡萄風信子的花莖會隨意朝著各個方向生長，所以要一邊改變擺放的方式。其間如果因生長愈來愈長，請將植物移至瓶身較高的玻璃瓶裡。

## 利用大玻璃瓶，
## 打造玻璃盆栽的環境

將「鈴蘭」、「葡萄風信子」、「水仙」這
些花卉放入玻璃盆栽中互相依靠，以支撐彼
此。球根整株泡在水中的話，容易腐爛，所
以水量最好控制在泡到根部的位置，且要每
天勤快的換水。

## 利用 Mason Jar 梅森玻璃罐擺放花飾

利用家裡現有的玻璃罐,是最簡單的裝飾方式。水量及
擺放重點同右頁的玻璃盆栽。植物會大量吸收水分持續
生長,所以若是已經超出罐身很多,且呈現垂倒姿態,
請移至較大的玻璃罐中。

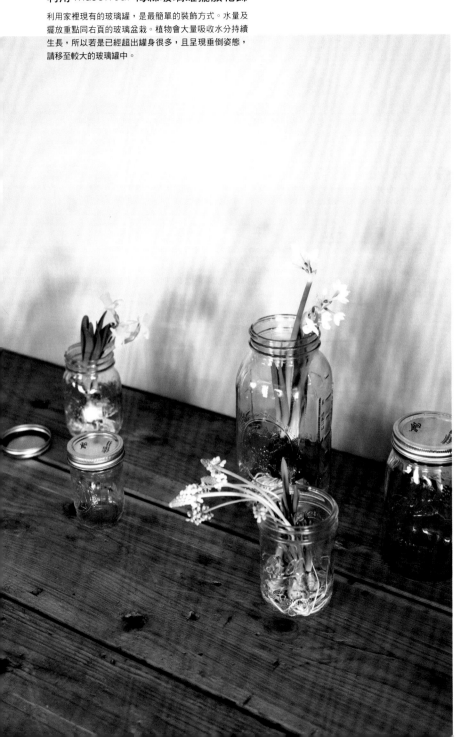

## 早一步探尋初春的蹤跡

在冬天結束的尾聲中，發現春天徵兆的那一瞬間，我的春天就已經到來了。冬天裡，在樹葉完全凋零的樹枝上，長出一些嫩芽。新芽冒出帶來的力量，也給這片土地提振了一些士氣。每年，都會因為眼前這幅景象，內心雀躍不已，就跟孵化小雞的蛋殼，終於開始有破裂跡象所帶來的感動一樣。

想要感受嶄新的生命力，腳步自然就會邁向令人身心舒暢的地方去。走出戶外去到附近的公園、綠地、河畔等地的話，可以看到小花小草的可愛模樣。希望孩子們能自己發現這些美麗的植物，所以我不會主動告知這邊或那邊有小草小花。不過有一次，當他們脫口而出「啊！好香的味道」的話語時，我覺得相當開心，因為那是他們用自己的鼻子去感受到的。首先只要打開五感，由五官去體驗這份舒暢感即可。孩子們在空曠草地上奔跑跳躍的模樣，也展現出了十足的生命力。

清爽的藍紫色「繡球花」，一掃梅雨季節帶來的陰霾。最近在市面上到處都有進口的繡球花，這樣一來在非產季的時節裡也可以買得到。也正是因為這樣的季節，令人更加想要營造出青春的氣息。大膽搭配同色系的藍色花器，更加襯托出繡球花的清新感。其他裝飾的花材可以選用音譯為波爾多的「阿米芹」，或是酒紅色的「繡球蔥」，這樣的布置不會太過單調，又帶有成熟穩重的氣息（左頁圖）。

如果想要用更簡單的裝飾方法，可以將繡球花的莖部修剪得短一點，分裝放入小瓶中。一球一球的排放在桌上，如同桌上的花圈（右下圖），煮好的料理端上桌，如果空間不夠，再將小瓶移至料理盤間的空隙中擺放，就不會有空間不夠的問題。還有如果繡球花有斷掉的部分，或是在布置時有剩下零星的花材，可以做為筷架使用，為生活創造一點新鮮感（左下圖）。花一點小心思，在雨天的居家時間，也能過得多彩多姿。

# 在梅雨季節妝點居家生活的繡球花

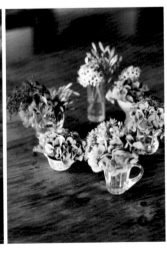

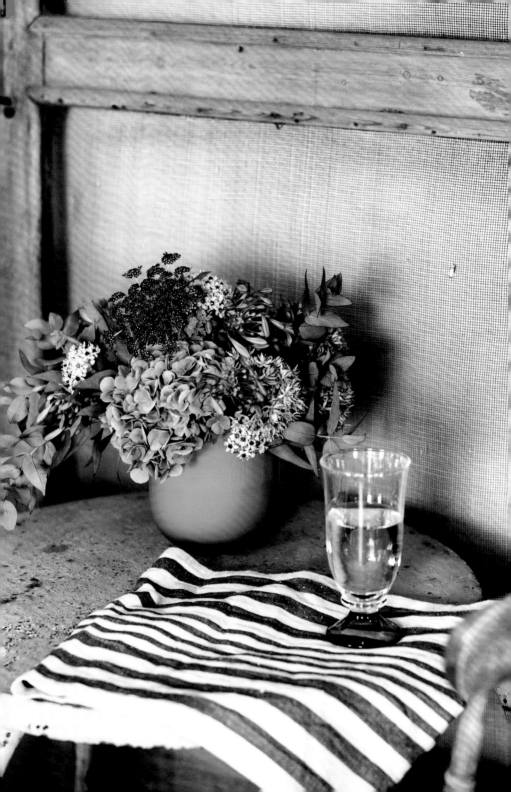

萊姆如果是以切片的方式放入水中，水質會馬上變混濁，所以只要將1～2顆切對半，像這樣可以看得到萊姆的切面即可。要每天換水以維持水質的乾淨。

# 利用盛夏的綠製造涼爽感

綠色裡有「深綠」或「帶點銀色的綠」等各種不同的色調，而更能輝映出清新色澤的是「帶點黃色的綠」。而新綠顏色中的黃綠色，也就是葉子中剛萌芽的嫩葉，令人有種悠然自得、心情舒暢的感覺。切花在夏季裡較不耐久放，但是，家裡如果沒有擺放一些植物，不免會令人感到有些孤單，所以可以布置一些枝葉類的綠色植物，還有消暑的效果。

枝葉類的植物，任其自由生長、簡單地裝飾一下就很出色。要保護枝條不發生斷裂，可以利用劍山、插花用的器具，但在此是以萊姆取代劍山放入花瓶中。「木繡花」和萊姆組合的清新色調，成為刺激感官的花飾搭配。想像著萊姆的香氣，好像可以暫時忘卻盛夏的酷熱。

多肉植物取得容易，也是夏天裡令人期待的綠色植物之一。市面上有各種不同配色、形狀、質地的多肉植物，可以選擇一種自己喜歡的進行混栽，混栽搭配下更顯得討喜可愛。在花卉產量少的時期，正好可以利用多肉植物轉換一下心情。

如果是第一次混栽多肉植物，可以自己準備泥炭蘚鋪在網籃裡，或直接到園藝店或網路商店購買椰子纖維片鋪入更方便。多肉植物是否容易栽培，與排水性是否良好，以及是否採用不聚熱的底座息息相關。

話又說回來，不一定要侷限在多肉植物，因為混栽不是做一次就用到底，因應植物的成長變化，還是要做適當的移植動作。而對植物來說最舒適的環境，就是生長在陽光充足、通風良好的場所（但要避開陽光直射及空調風會吹到的地方）。土壤如果常常處在潮濕狀態，植物的根部會容易腐壞，所以要等到土壤變乾燥後才來澆水，還有澆水時，大量澆在根部前端的地方，多肉植物才會蓬勃生長。

# 藉著混栽多肉植物，轉換一下心情

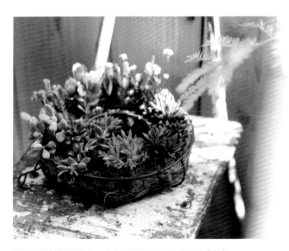

找個低矮的椅子當花台，由上而下的視角更能突顯可愛之處。

準備花圈底座（鋪上椰子纖維片）、「蝴蝶之舞錦」、「筒葉花月」、「虹之玉」、「不死鳥」、「姬朧月」等適量的多肉植物苗。其他，排水用的輕石、土壤（多肉植物專用、排水性佳），如果有鑷子工具會更方便。

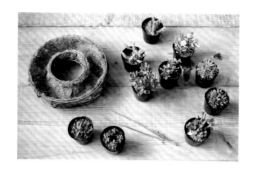

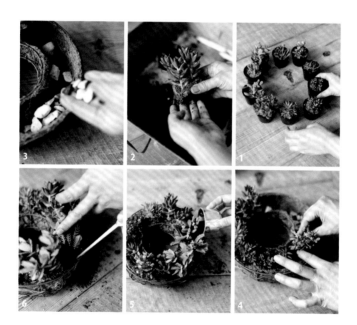

## How to

**1.** 高度、配色、形狀等等，相同種類的不要排放一起，照著規律的變化決定布置方向。　**2.** 將多肉植物從盆栽中取下，根部很纖細所以請小心處理。　**3.** 放入有助排水的小石子，再鋪上一層薄薄的土壤。　**4.** 將多肉植物排放上去。　**5.** 將土壤由細縫中填入。　**6.** 一邊用鑷子推整，一邊慢慢地將土壤補足，祕訣是不要塞得太緊密。

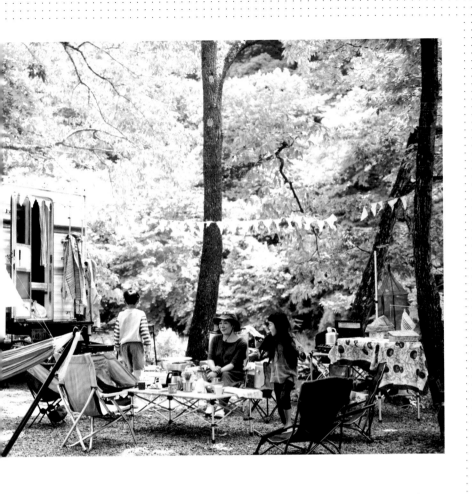

夏天來去露營，
上一堂自然課

在大自然裡被許多植物包圍，可
以令人感到身心都被淨化。走出日常
生活去過露營生活，投入大自然的懷
抱，可以得到一個高質量的自我重建
的機會。那怕次數不多，只要一有點
時間，便會乘著車在附近找尋適合的
露營地點。

在沒有遮蔽物、寬闊的天空裡，
有樹木在旁相伴，還有摸起來有柔軟
觸感的大地土壤。隨處可以聽見蟲鳴
鳥叫聲，以及河川的流水聲。到了晚
上，星空顯得遼闊，周圍只留下一片
黑夜及寂靜，多麼奢侈的生活，讓人
感覺身心都獲得了釋放。

當天的露營活動，我的朋友料理專家 Watanabe Maki 小姐也一同參與，我們兩家小孩的年紀都差不多，兩家庭聚在一起共渡了非常愉快的時光。

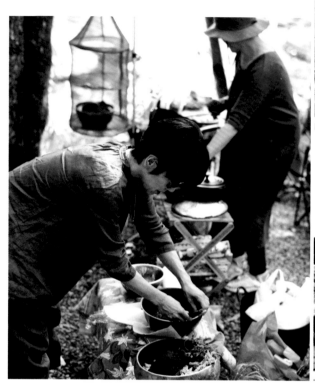

露營是最極致的休閒方式，同時能挑戰當遇有困難時，如何與家人夥伴同心協力解決問題，是個非常好的學習機會。平常被時間追著跑，十分依賴科技帶來的便利性、3C產品不離身的我們，反而會有一種「期待完全不同生活！」的刺激感，大腦和身體也會因為感覺到和平常的生活型態不一樣，更能活化自我機能的運作，並記住這樣奇妙的暢快感受。

享受著從升火開始到準備好晚餐的過程，餵飽自己的肚子，再稍微整理一下後，大家圍著營火，再乾一杯，不需要太多的言語，只要凝視著舞動的火焰，心就能感受平靜。這天夜裡正值滿月，溫柔的月光照耀在我們的身上。

露營的最高樂趣，就是用炭火煮出料理。靠著鑄鐵鍋作出煙燻料理，或是讓小孩們自己烤棉花糖當點心。早晨用炭火烤麵包吃也非常有趣。

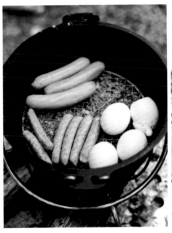

鑄鐵鍋作出的印度烤雞，再搭配上 Maki 小姐準備的生菜沙拉，及買來的起司及堅果，又到了舉杯的時間。這時，如果有長形切菜板，就可以把準備好的各式各樣的料理往上一擺，也很方便整理善後。

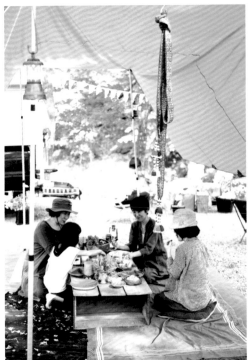

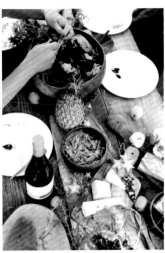

要點燃爐火時，放入乾燥的尤加利葉等香草，會從裡面飄出一陣微微的香氣。大人們靜靜地圍在爐火旁，小孩們隨著火焰往上竄升，開始也跟著興奮地亂跳起來。就這樣在這片星空下，各自懷著不同的心情，渡過這美好的夜晚。

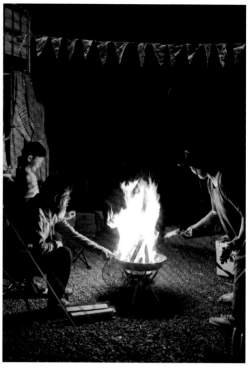

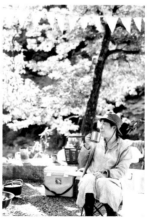

在露營地一早起來神清氣爽，從一杯咖啡開始迎接新的一天。再放點音樂，和女兒一起哼哼唱唱，兒子在旁忙著捕抓蟲子、或下去溪邊玩水，每個人做著自己喜歡的事物。被野放的孩子們的嬉笑聲，迴盪在耳邊。

# 秋天裡可愛的果實

兒子最先記得的花名叫「雞屎藤」，雞屎藤果實被擠破時，會有一股獨特的氣味，不知是不是因為這樣，才會有這麼滑稽的名字。家中庭院裡也有自生的藤本植物，我都有善盡照顧的責任，兒子雖然年紀還小，但我想他也明白這一點。雞屎藤的花長完後才會開始結果實，果實會從綠色慢慢轉變為金黃色。雞屎藤枯萎後果實也不會掉落，所以愈是枯萎，果實愈顯英姿煥發。在製作花圈或花飾布置時，只要抓住「藤本」元素，等級立刻提升，像是行家操刀般，只要隨意地將雞屎藤吊掛或垂放，可以製成乾燥花的方式，這樣就幾乎現得淋漓盡致。如果覺得雞屎藤的味道不好聞，直接裝飾在屋內也沒關係。

不止是雞屎藤，果實類的植物我都很喜歡，特別是「會逐漸成熟變色的果實」，一出現在市面上的話，就會開心得迫不及待地去採購。由綠變紅的過程中，就像色彩漸層般地變化，展現出來的姿態特別惹人憐愛。將果實原汁原味地呈現裝飾，就像一幅有詩意的畫，巧妙地搭配一些裝飾，又會轉變成不同風格。果實植物大多是以乾燥的方式製成，乾燥後可以放入玻璃瓶中，或做為室內設計的裝飾小物，一旦開始與果實植物接觸，花草生活便會愈來愈有趣。

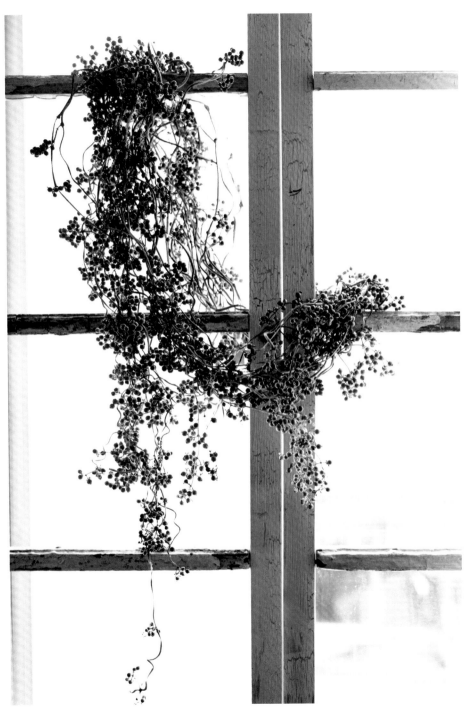

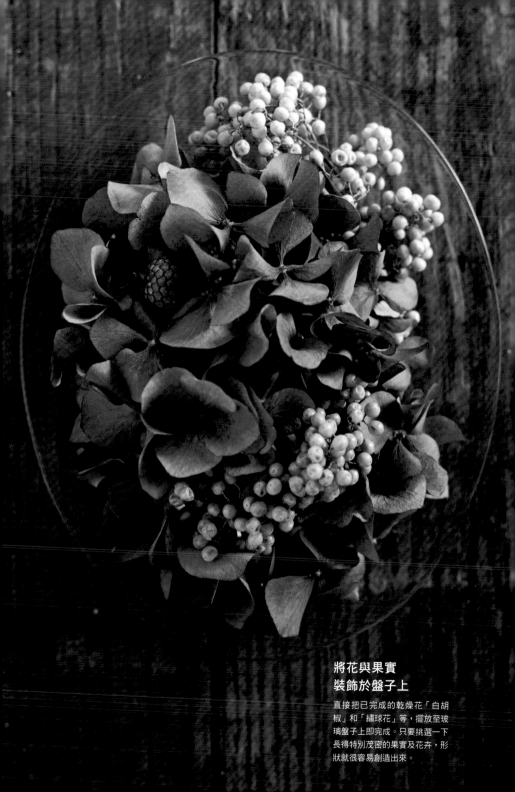

### 將花與果實
### 裝飾於盤子上

直接把已完成的乾燥花「白胡椒」和「繡球花」等，擺放至玻璃盤子上即完成。只要挑選一下長得特別茂密的果實及花卉，形狀就很容易創造出來。

## 牆面裝飾

參加派對常會戴的花飾帽子，就是用熱熔膠槍將「大阿米芹」、「尤加利果實」、「紫穗稗」等黏在帽子上，如果有找到簡約平價的材料，可以盡情揮灑試著創作出作品。

## 妝點秋色

只要綁成一束，比製作花圈還容易的牆飾。「板栗」結合「金合歡」、「刺芹」搭配出時尚的色彩，直接掛在牆上自然變成乾燥花。

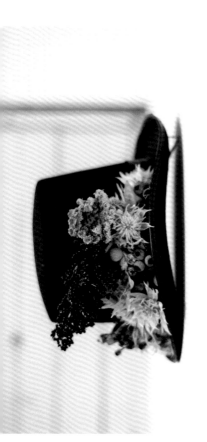

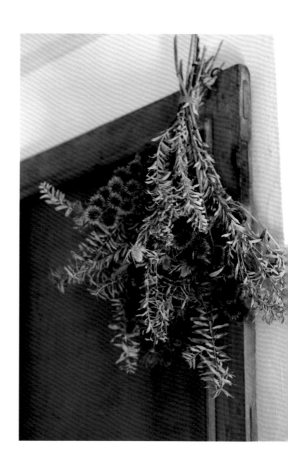

一進入到10月，就可以看到家家戶戶忙著進行萬聖節的裝飾。在家裡一嗅到節日的氣氛，就會無意識地在心中暗自期待。夜晚慢慢變長，再加上此時悠然的心情，就會想著要將家裡布置得漂亮又有品味。

只要看到「南瓜」，馬上就會和萬聖節作連結，但是我家並不是選用橘色的，而是選用茶色的。

茶色的南瓜，就算萬聖節過後，這樣的布置還是可以一直留在屋內，不顯得突兀。若要凸顯出南瓜的凹凸不平感，可以將南瓜放在木托盤裡，或是以木箱為框架擺入裝飾，周圍再搭配擺放一些果實或乾燥後的植物，就非常具有秋天的氣息。點上燭火，享受一個寧靜的萬聖之夜。

## 屬於大人們的萬聖節

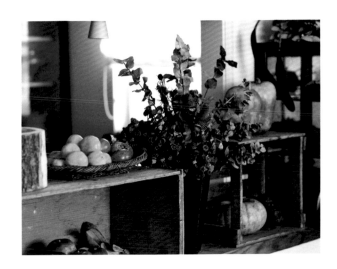

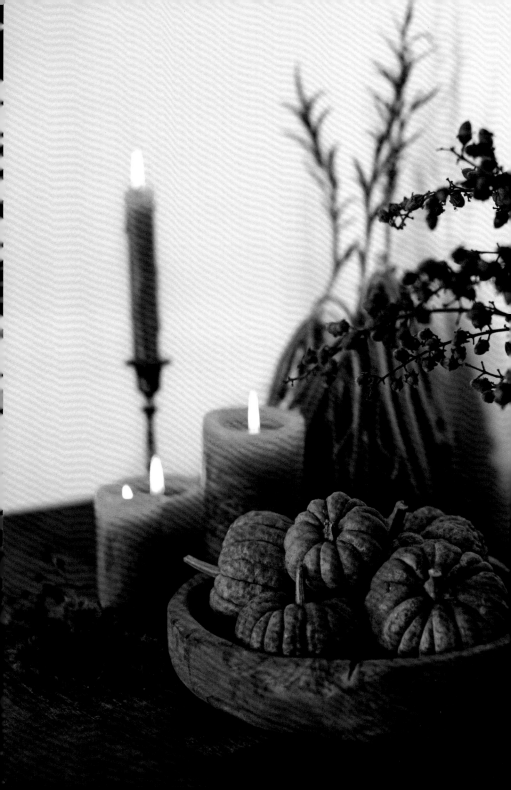

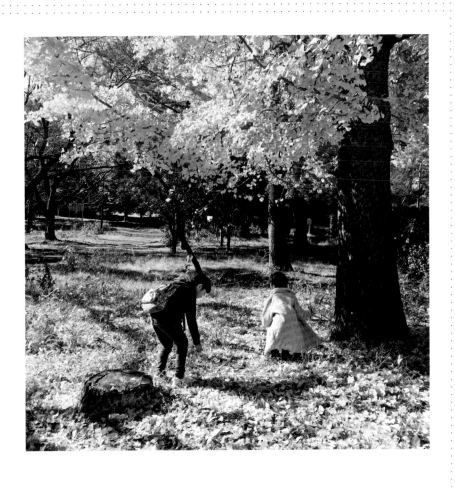

專欄③

# 拾起秋天的落葉，體驗沙沙聲和觸感

一如往常的出門散散步，在一大片被落葉完全覆蓋的草地上，孩子們開始跨大步地走著，在感受完踩在落葉上的卡滋聲和觸感之後，接下來他們就會開始蹲下來觀察，悄悄的翻開落葉，會發現下過雨後躲在落葉底下的小蟲子們。這些落葉對孩子們來說，就是一個好玩的玩具，雙手各抓一把落葉，往上一拋，翩翩飛舞的落葉，孩子們看到都笑開懷。

對於我而言，落葉為我留住孩子臉上的微笑，不禁也讓我思考起葉子的一生。

葉子能行光合作用貯藏養分、促

使水分蒸發，同時也在幫助植物健康均衡生長，扮演著極重要的角色。然後為了排出利用完後不再需要的物質，到秋天就會變色並從植物身上掉落下來，也就是現在看到的「落葉」。

落葉短時間內會成為蟲子或微生物的糧食，然後葉身進一步在土裡腐化後，就變成新植物的養分，就這樣重複循環被利用，令人感到葉子的美好，對於經歷這樣生長過程的落葉，其呈現出來的姿態，給人有股特別的淒美感。

這天帶著圖畫畫紙和白膠出門，嘗試讓孩子們玩遊戲，將撿起的落葉及橡果、樹枝排放在圖畫紙上面，一邊擺放一邊畫著人臉。不久之後，就會看到孩子們的畫作貼在家裡走廊的牆壁上，這個秋天又多了一點藝術氣息。

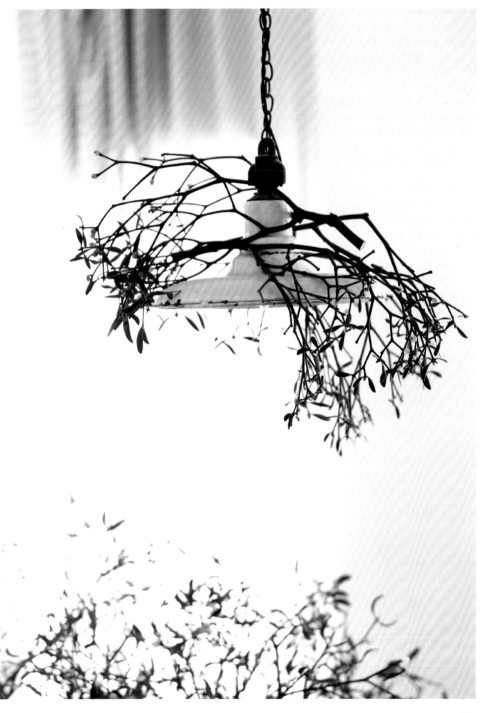

## 聖誕節少不了槲寄生

野生槲寄生長得就像鳥巢的形狀，而在市面上販賣的都是修剪過枝葉的槲寄生。將槲寄生掛在燈罩上裝飾，由下往上看過去，一邊想像寄生於樹上的樣子，投射出來的光影效果非常漂亮。

# 在冬天節日裡
# 有一層祈福的意義

對於從事與花草相關工作的我而言，冬天彷彿是伴隨著聖誕節的腳步聲來臨。聖誕節最先想到的是「槲寄生」，

如同此名，**槲寄生**是一種寄生在樹上、不可思議的植物。

清澈中帶點混濁呈半透明的果實，連結著意味深長的枝葉，所投射出來的光影特別漂亮。在歐洲有一個浪漫的傳說，聖誕節時，在槲寄生樹下接吻的話，有情人會終成眷屬。與日本冷杉木一樣有著神祕傳說的槲寄生，如果在日本有更多人能認識它就更好了。那麼，就讓我在家裡也好或在公司也好，每年在布置裝飾槲寄生的同時，一邊祈禱著——幸福能降臨在大家身上。

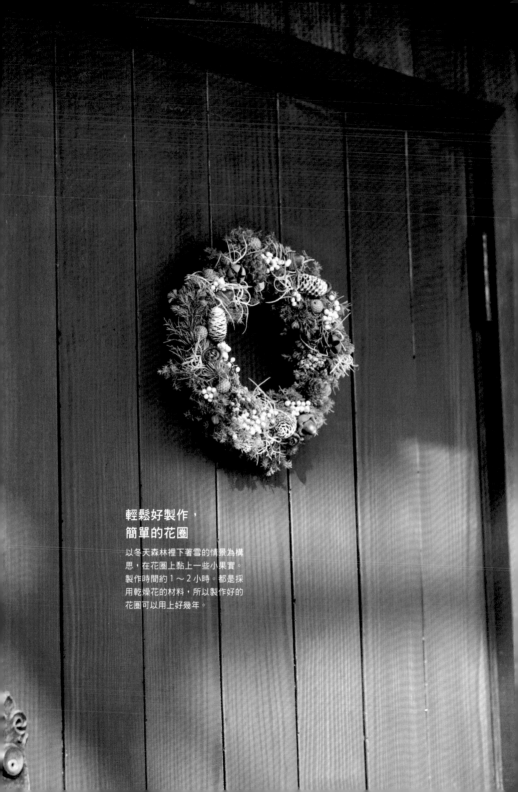

## 輕鬆好製作，
## 簡單的花圈

以冬天森林裡下著雪的情景為構
思，在花圈上黏上一些小果實。
製作時間約 1～2 小時。都是採
用乾燥花的材料，所以製作好的
花圈可以用上好幾年。

## 材 料

常綠植物以右圖的「日本花柏」為主軸，再搭配「雲杉」及「松柏」等。花飾部分有「鐵蘭」、「白胡椒」與「松球」等。其他部分，花圈的基座直徑 25cm、麻繩 1m50cm 左右，道具有熱熔膠槍、剪刀。

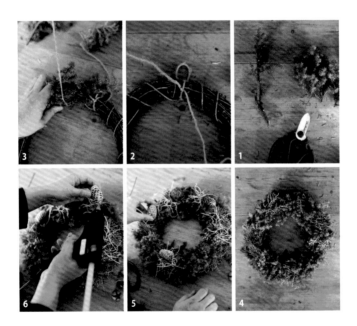

<div align="center">

## How to

</div>

1. 將常綠植物的樹枝剪掉。主軸堅固的部分（圖左）不使用，只使用樹梢的部分（圖右）。　2. 在花圈的上方綁上麻繩，並作出一個掛牆壁用的小圈。　3，4. 利用 2. 的麻繩將常綠植物纏繞綑綁於環圈上，不是只有表面，連側面也要纏繞覆蓋到。混搭 2 ～ 3 種不同配色的常綠植物，看起來會更立體，最後將麻繩打結固定。　5，6. 用熱熔膠槍將花材黏上裝飾，中間穿插 3 ～ 5 個大顆的果實花材，讓作品整體看起來更協調。

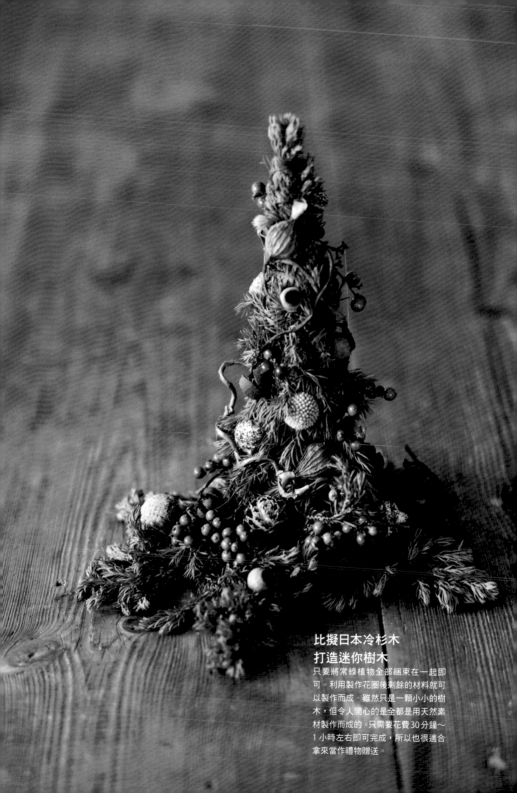

## 比擬日本冷杉木
## 打造迷你樹木

只要將常綠植物全部綑束在一起即
可。利用製作花圈後剩餘的材料就可
以製作而成。雖然只是一顆小小的樹
木，但令人開心的是全都是用天然素
材製作而成的。只需要花費30分鐘～
1小時左右即可完成，所以也很適合
拿來當作禮物贈送。

請準備常綠植物、花材、鐵絲。
常綠植物準備的有「松柏（絨
柏）」，花材有「尤加利果實」
「金槌花」、「豔山薑」、「日
本栗」「雞屎藤」等。道具有熱
熔膠槍、剪刀。

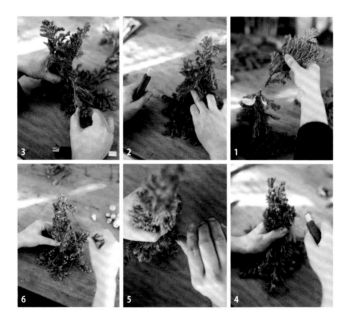

## How to

**1,2.** 完成高度設在 20cm，將已修剪掉樹枝的常綠植物綑綁成一束。首先作出基底，抓 3～4 根將近
20cm 的常綠植物根部朝下，接著穿插幾根常綠植物根部朝上，再用鐵絲纏繞固定。　　**3,4,5.** 檢視上
下枝葉數量是否平均，視情況補足根數，再用鐵絲綑綁固定。以上反覆進行 2～3 次即可完成迷你
日本冷杉木。如果上方的枝條比較重的話會不好站立，所以如有這種情況時，請增加下方的枝條數量
以達到平衡。　　**6.** 用熱熔膠槍將花材黏上裝飾。

新年就是想要給人煥然一新、神清氣爽的感覺。想將這樣的感覺利用花器或花飾展現出來。可以多加利用身邊的物品，像我就很喜歡利用原始、自然的素材進行簡單的裝飾布置。

玄關裝飾方面是以苦橙為題材，試著將「金桔」串連起來製成樸素又帶點微微果香味的花圈（下右圖）。稻草繩掛飾則是以「長葉松」為主軸，搭配少許「野薔薇果」「水生菰」，再以「拉菲草」做為繩子纏繞即完成（左頁圖）。雖然這兩種裝飾方式作法都很簡單，但如果能經由自己發想「這個好像可以試著製作」，而自己發現一些素材，做起來會特別有趣。而且一邊動手做的同時，還能幫助讓心沉澱下來，感覺似乎能迎來美好的新年。這次準備的花材非常適合新年的氣氛，想以凜冽的「純白」做為主題，進行布置裝飾。花的中央，以單一純白色的水仙做為主角，周圍再以長葉松包夾圍繞，有加深印象的效果（下左圖）。水仙淡淡的花香味，微微的在空氣中飄散著。

# 迎接新年的裝飾，
# 以「唯我獨尊」的姿態展現高雅格調。

1. 用鐵絲穿過金桔，將「金桔葉」和「綠苔」穿插在金桔與金桔之間，只要約 5 分鐘即可完成。因為作法簡單，所以我的母親每年都會製作。　2. 水仙大約會用到 30 枝左右，長葉松包夾住水仙後，用繩子纏繞綑綁以固定形狀。

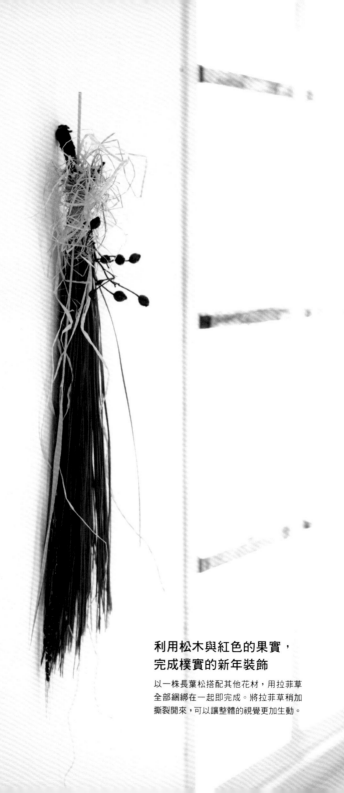

**利用松木與紅色的果實，
完成樸實的新年裝飾**

以一株長葉松搭配其他花材，用拉菲草
全部綑綁在一起即完成。將拉菲草稍加
撕裂開來，可以讓整體的視覺更加生動。

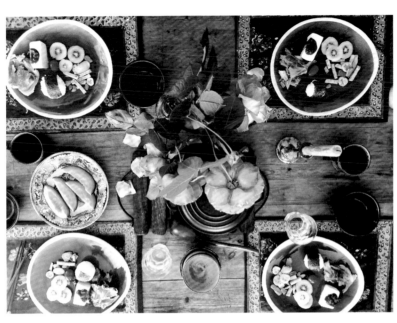

這天，將庭院裡綻開的玫瑰花擺在餐桌中間，這香氣濃厚的玫瑰花品種叫「Yves Piaget」。

## 花花綠綠遍滿處，我家餐桌的風景

首先映入眼簾、令人期待的餐桌風景，就是美味的開端。料理創造不出來的色彩，試著用花草來補足，在一天中最有活力的早晨裡，我用花草和料理將餐桌填得滿滿的。感覺乾燥花的乾扁質感與料理不太相配，所以餐桌上的花飾幾乎都是採用新鮮的花卉。最快樂的時刻就是可以一邊做著料理，一邊想著搭配什麼容器與桌巾。將食物盛盤、決定好餐盤擺放的位置後，開始思考著「這裡如果再加點什麼，是否會看起來更美味呢！」，並開始著手布置花草、蠟燭等小裝飾品。此時，在我的腦中開始描繪俯瞰桌面的配置圖。雖是這樣說，但請不要想得太多，抱持著「即使搭配有點奇怪，其實也蠻有趣的啊！」的心情去嘗試，在一次又一次的布置當中，會愈來愈抓得住訣竅。

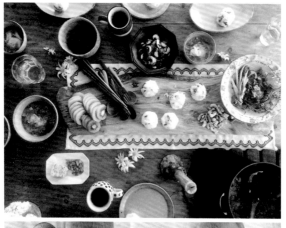

打算直接將「雪絨花」擺在桌上變成乾燥花。餐桌上是孩子們早餐常吃的御飯糰。

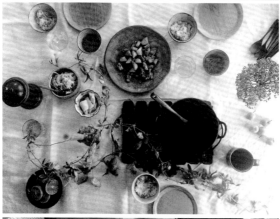

母親有說過「擺早餐的餐桌，搭配全白的餐器及桌巾，非常棒呢！」，今天就布置成這樣的清新風格吧！

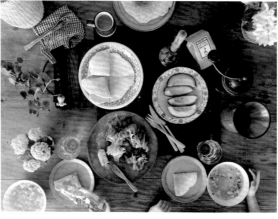

盡可能將水果和湯品排在一起，花卉的搭配可以採用「繡球蓮‧木繡花」，以及季節性的「鐵絲蓮」。

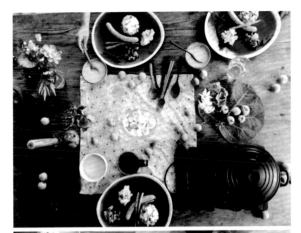

將餐桌與盤子的高度拉成一直線，很愛像這樣將「袖珍蘋果」往桌上滾去，用大片葉子代替盛裝花果的盤子。

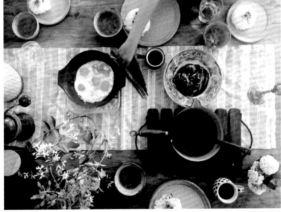

盛裝半熟蛋的器具是井山三希子小姐的耐熱平底小鍋，在鍋內料理後直接端上桌，在餐桌上的空白處擺上「細梗絡石」作裝飾。

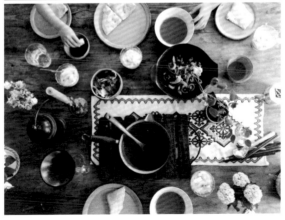

好喜歡鋪在餐桌中間的桌布款式，收集很多這樣的桌布。這天的餐桌上，就設定這塊懷舊風的桌布為主角。

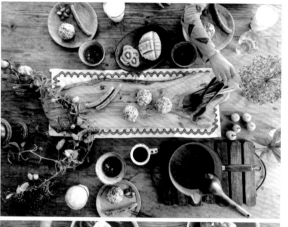

擺成半圓形的植物是「藍花西番蓮」，藤本植物可以隨意擺在間隙處。搭上芒果鮮豔的色調，令人印象深刻。

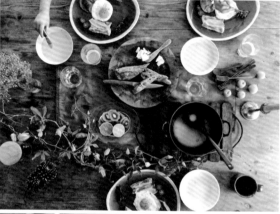

在考量配色之餘，想用古早的柿子染布突顯裝飾重點。雖然採用了重複的花材，但布置出來的效果還是相當好。

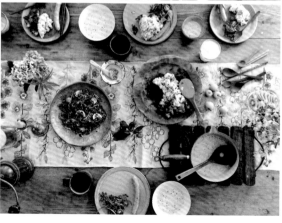

刺繡花的桌布是採用美國品牌品「CORAL & TUSK」的商品。因為刺繡花桌布的花樣色彩豐富，所以餐具就搭配樸素的碗盤。

# 草本生活

當聞到香草植物飄散出來的香味，我的心中就有滿滿的幸福感。針對適合居家種植的香草植物，集結了可以運用在料理、清潔，以及自我療癒等各種實用的方法。

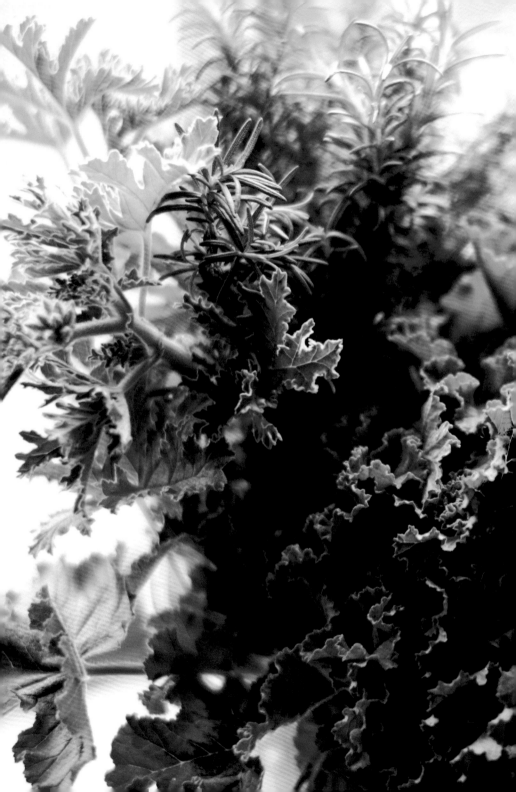

# 用身體感受香氣

開始對香草植物抱有興趣，是在學生時代學習園藝課的時候，以前只感覺香草是在所有接觸的植物當中，最令人感到舒服的、也是最能提振精神的植物。但後來才知道，這是以前的人們以自身做為實驗，才發現香草植物的各種功效，「植物，真的對身體有很大的影響力！」，為此心存感激。

幾年後，為了讀書來到英國，在歐洲才體驗到香草植物在居家生活中，是很普遍的東西。實際看到的景象是在科茨沃爾德旅行時，在一次偶然的機會下，到有大庭院的一般家庭寄宿時，早上那家人說「喝點茶吧！」，就看到他們很自然的走到庭院裡摘下香草植物。用新鮮的香草植物泡茶，當喝到茶時，心裡真的感到非常滿足，不由得從心中湧出「好希望過著這樣的生活」的想法。

香草植物的種類有很多，在辨別上，玫瑰和藍莓都是具有功效的香草植物，光聞香氣就能讓身心感到舒暢，這比什麼都好。我家的小孩，一邊用手像是在撫摸著迷迭香，一邊說著「好香的味道呀！」，高興得不得了。

依照當天的身體狀況和心情，喜歡的香味也會不一樣。切花形態的香草植物入手後，在家裡試著裝飾，只要一個簡單的小動作，也能近身體驗所謂的芳香療法。

雖然不大，但擁有自己的庭院到現在，總算能實現自己憧憬的生活，每次要使用香草植物時，就直接到庭院裡摘取。也是因為如此的方便，使用在料理方面的頻率一下子增加了不少。用香草植物點綴料理，能增添料理色彩及香味，讓料理變得更加美味。

像是在巴比Q烤肉或烤魚和貝類時，只要將新鮮的百里香滿滿地鋪在上面，就成為一場豐盛的饗宴。只要將迷迭香或羅勒預先浸泡在橄欖油裡，稍微灑一點在義大利麵或沙拉上，立刻香氣四溢。多出來的香草，還可以晒乾後加到燒果子裡搭配食用。要泡茶喝時，可以依照今天的心情，決定要用新鮮的香草還是晒乾後的香草。拜香草之賜，料理能力好像增強不少。不只是運用在料理方面，在清潔方面，用香草植物水來打掃環境，能聞到清新的香味之餘，打掃起來也會變得格外輕鬆。可以說在香草的加持之下，能夠在愉悅的心情之下完成家事，何嘗不是香草植物的功勞呢！

用身體去感受香氣，才能知道香草植物的美好。香草植物的培育及運用，帶給我生活上很多的快樂，香草就是這樣可愛的植物。

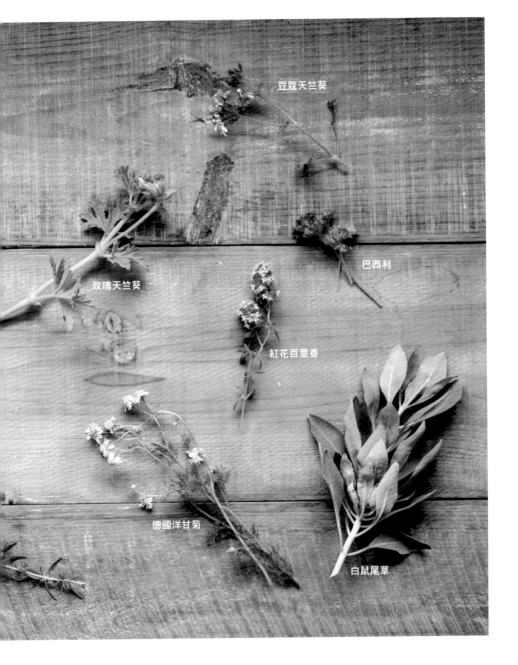

豆蔻天竺葵

巴西利

玫瑰天竺葵

紅花百里香

德國洋甘菊

白鼠尾草

竺葵」、「玫瑰天竺葵」的香氣還能活化女性荷爾蒙呢！還可以製成香草植物水等。「德國洋甘菊」拿來泡茶，再加點蜂蜜就超好喝！「奧勒岡花」可以混栽或是製成乾

燥花。「野草莓」的葉子可以泡茶、熟成的果實可以加入大量的砂糖熬煮。「薰衣草」可以直接拿來裝飾，或是製成香草植物水，晒乾後還能製成香包。「琉璃苣」星星狀的花

朵很可愛，可以加入製成香草植物冰塊，或是做為裝飾添加到料理中，光是看著就令人食指大動。

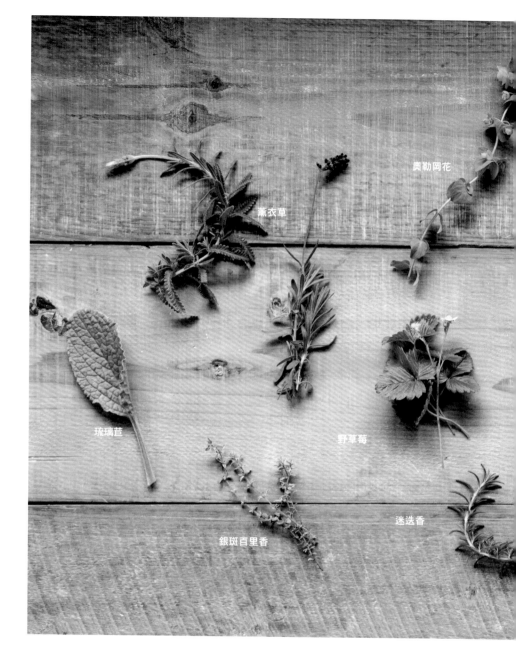

奧勒岡花

薰衣草

琉璃苣

野草莓

迷迭香

銀斑百里香

## 常見的香草植物

「銀斑百里香、紅花百里香、迷迭香」可在烤魚或魚貝類時添加以增添香氣，或是晒乾後加入燒果子搭配食用。迷迭香還可以用來泡腳或是製成香草植物水。「巴西利」

做為烹調提味的香料或是用來去除魚和肉類腥味都相當好用。「白鼠尾草」晒乾後當作線香般點火燃燒，可以淨化空氣（就像印第安人的「淨化」儀式）。聽說「豆蔻天

## 把香草植物冰塊當作容器

香草植物被製成冰塊後,再拿來做為容器,
可以盛裝冰淇淋或水果,不僅外觀看起來非
常華麗,還具有保冰的實用性,相信大家都
會非常喜歡,作法也相當簡單。

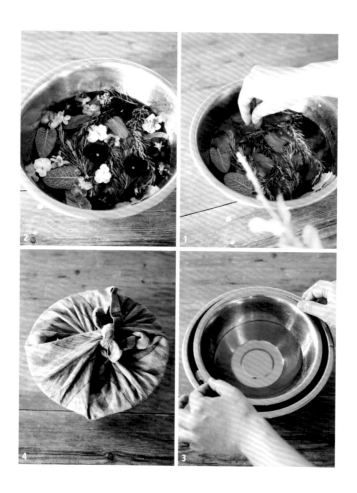

How to

1,2. 將開水倒入鋼盆裡，將喜歡的香草及花（請選用無農藥食用級的）平均撒入。 3. 將另一個小鋼盆放在上（盛水以防止浮動）。 4. 用布巾包覆綁住固定，放入冷凍庫。要使用時，請先拿出放置室溫稍微溶化後，再移除小鋼盆。

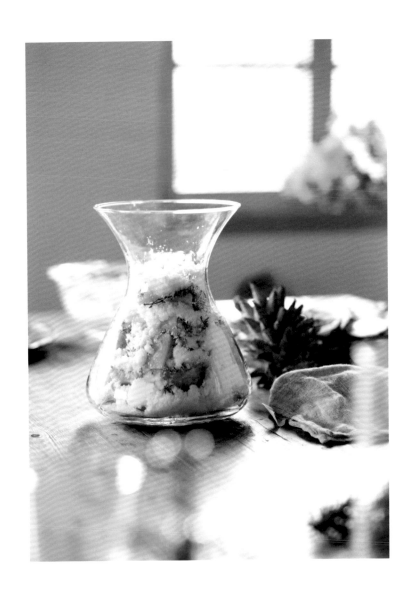

## 製作水果與香草植物的糖漿

由水果發酵產出的酵素糖漿,在提升免疫力方面倍受期待。可以加入開水或蘇打水稀釋飲用,還可以製成水果潘趣酒或是做為剉冰用的糖漿。在以熱水消毒後的玻璃瓶裡,倒入切好的水果和水果量的 1.1 倍的白砂糖和香草,以交互的方式疊放於瓶內後,用布巾蓋住置於常溫之下,須一天徒手攪拌一次,同時等待發酵完成(夏天約一週,冬天約數週)。

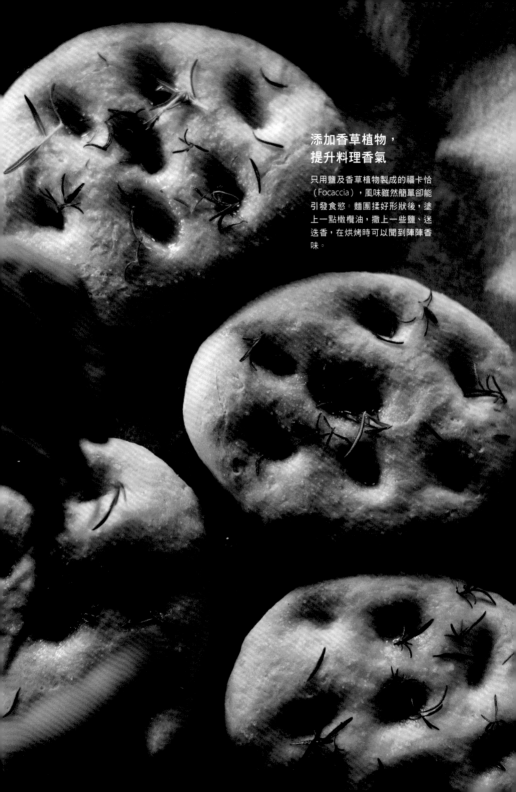

添加香草植物，
提升料理香氣

只用鹽及香草植物製成的福卡恰
（Focaccia），風味雖然簡單卻能
引發食慾。麵團揉好形狀後，塗
上一點橄欖油，撒上一些鹽、迷
迭香，在烘烤時可以聞到陣陣香
味。

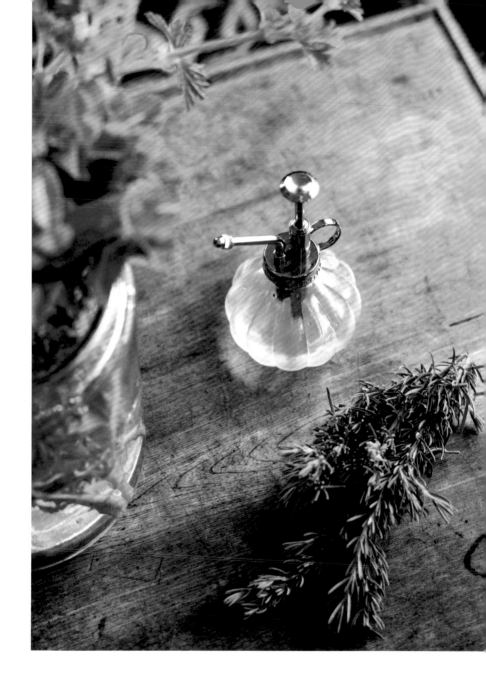

## 製作香草水提振精神

作法快速簡單。自製的香草水用來擦拭清潔，環境會變得非常乾淨清爽。還可以直接噴在皮膚上，或是當作室內芳香噴霧水，提振精神上的效果特別好。作法只要將迷迭香等喜愛的香草植物泡入熱水裡即可。待熱水降溫後，將香草撈出過濾倒入玻璃瓶內即完成（冷藏保存的使用期限為一週）。

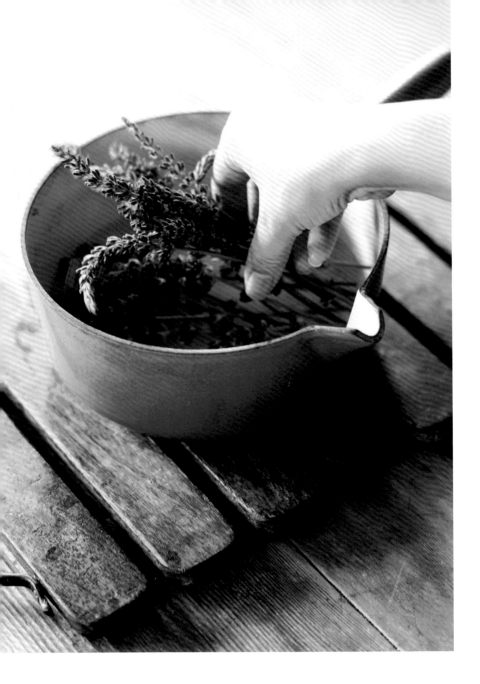

### 用香草製作
### 手工液體皂

選擇喜愛的香草，利用其自然散發的香氣，製作手工液體皂。此篇是採用薰衣草，製作方法與前面介紹的香草水步驟都一樣，只有最後的部分，將薰衣草撈出後，加入相當於熱水一半量的肥皂粉，均勻攪拌至呈稠狀後，倒入容器內即完成。製作的液體皂只有微香，所以可以再加點精油。可以拿來做為沐浴用的皂液或打掃用的清潔液等。

## 用迷迭香泡個暖呼呼的足浴

孩子們央求著「好想泡～」的足浴。光是泡腳就能讓全身感覺到舒服，身體
變暖和、心也被香氣療癒了，泡完後任誰都會感到通體舒暢！在臉盆裡加入
熱水、迷迭香等香草，以及檸檬切片，在旁邊放個熱水壺預備用，臉盆裡的
水冷掉時，就可以立即補上熱水，以維持足湯的溫度。

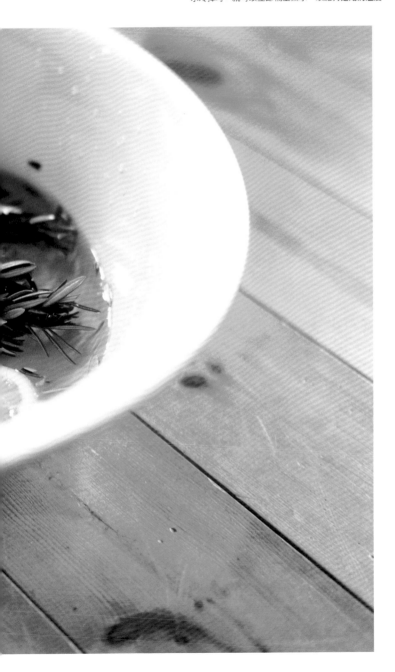

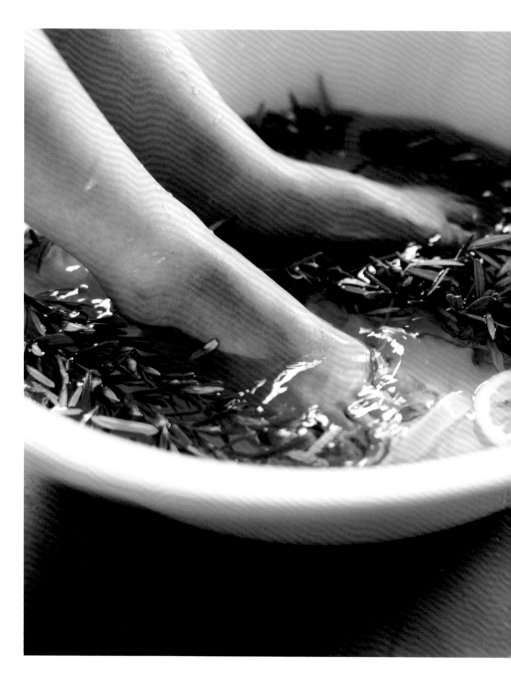

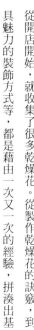

# 3 令人期待的乾燥花

從開店開始，就收集了很多乾燥花。從製作乾燥花的訣竅，到具魅力的裝飾方式等，都是藉由一次又一次的經驗，拼湊出基本的原則。

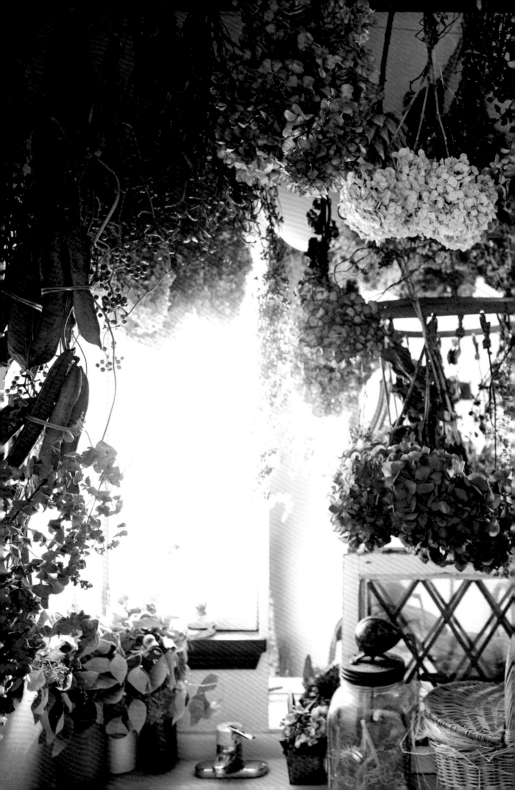

搖曳柔軟的花瓣，因為乾燥而顯得清脆。已化為深綠的花色，帶著灰色調性。當盛開的花朵枯萎時，就能看到至今以來不一樣的花卉風貌，好幾次都被震撼得說不出話來。

當花的生命走到終點時，所呈現出來的姿態依舊很美麗。不是假花、也不是化學合成做出來的效果，是自然有機生命的姿態——。我喜愛的花，為數不少最後都會被晒乾處理，製成美麗的乾燥花，於是在店裡、家裡到處充滿著這些乾燥花，完全沒有想要丟掉的感覺，該怎麼辦呢？在欣賞著這些乾燥花中，又會想要再創作一些作品，嘗試將乾燥花運用製作在花圈或裝飾品上，感覺離我想追求的美好境界又更加接近了。花枯萎的終點，也是新生命的始點，乾燥花的魅力就在於，為我的人生帶來各種不同的體悟。

## 乾枯後的美麗姿態

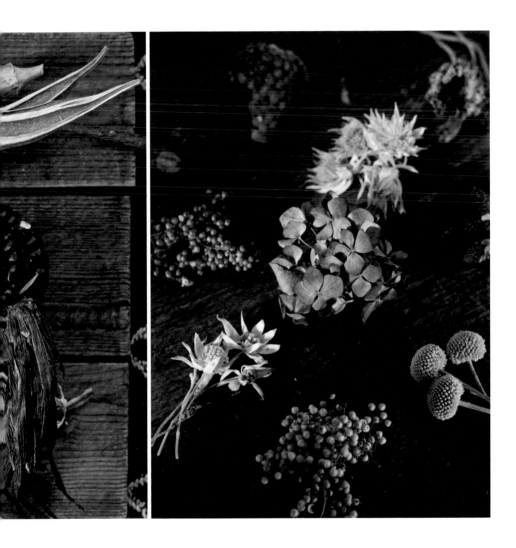

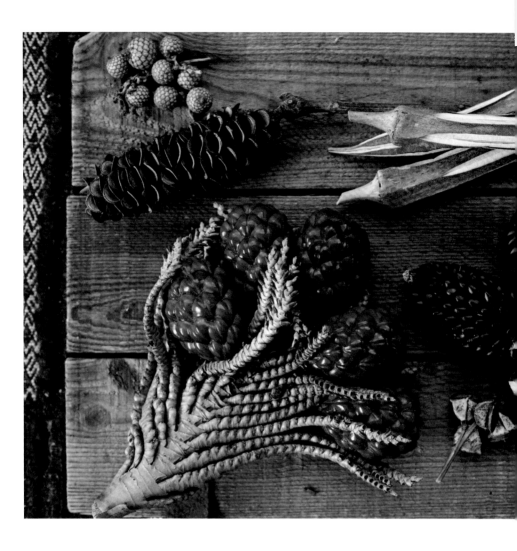

## 形狀有趣
## 引人注目的花種

如果布置都只走柔和、溫馨氣氛的路線，總覺得有點太保守，想以一項重點做為主題，很多時候就是靠這些一變乾燥後，就充滿神奇力量的植物做為助力。從圖右上開始為「秋葵」、「安地斯玉米」及「尤加利果實」。圖左上開始為「椰子果實」、「斑克木」、「羅非亞椰子果實」。

## 只有乾燥後
## 才能呈現出來的配色

在乾枯後，才能突然蹦出這樣的配色。雖然會讓顏色變得濃烈，但無論在何處都是呈現安安靜靜沉穩的姿態，我非常喜歡。圖右上開始為「大阿米芹」、「千日紅」、「金槌花」，圖中間上方開始為「新娘花」、「繡球花」、「白胡椒」，圖左上開始為「刻球花」、「茴香花（果實）」、「紅胡椒」、「雪絨花」。

# 製作乾燥花的基本原則

常有人會問「這種花可以做成乾燥花嗎？」，像鬱金香和風信子這樣的花種，水分很多、花莖又粗，簡直如同搭配美乃滋食用的蔬菜般，像這樣的花種，做成乾燥花就容易失敗。是否能製成乾燥花就能看得出來，例如繡球花，看起來似乎能製成乾燥花，但在繡球花的種類中，也有很多不能製成乾燥花的品種。較容易製成乾燥花的花種，如果用一句話來說，就是水分含量少的花種，具體內容在90～91頁有更詳盡的介紹。

選好花種以後，為了要製作出漂亮的乾燥花，有3大基本原則。第一原則為，必須讓花吸飽水分，如果沒有充分澆水（葉子會下垂、花朵和花莖會變軟）的話，晒乾之後顯現出來的顏色會不好看，壽命也不長久。第二原則為，在花瓣還未全開的途中就要乾燥處理。第三原則為，須吊掛在通風良好的場所。這樣一來，可以藉由陽光照射，促使花的原色脫落，而濕氣或撞擊會傷害到花體，應要避免。

其中，有些人會想說「直接插在花瓶，放到變成乾燥花就好了呀！」，我能了解這樣的想法，但如果直接插在花瓶放至乾燥的話，花朵及葉子會呈下垂狀態；如果還是想這樣做的話，可以選擇花莖堅硬、牢固連結著花朵和葉子這樣的花種。讓花一次吸飽水分後，先插在沒有裝水的花瓶裡（拆下橡皮圈或綁繩）。

像牆飾等，將花綁成一束製成乾燥花時，容易因悶濕而發霉，但如果說等乾燥後再綁成花束，以乾燥花硬脆的特性，會很容易不小心折斷或掉落，這是非常困難的事。如果想要零失敗的話，雖然會麻煩一些，那就是在「半乾燥」時再來綁成花束。首先，將要製成乾燥花的花卉攤開擺在竹篩、或是吸水性佳的報紙上，日晒一天使呈現半乾燥狀態，接著依想要的形狀綁成一束後吊掛起來，放置待完全乾燥為止。如果日晒的時間過長，花就會變得扁平，形狀也不漂亮，所以要培養預估適當時間點的能力，並養成時常地將花卉內外翻轉的習慣，待花卉表面的水分完全乾燥、花體自身排掉一些水分，大約達到這樣的程度時，就可以將花卉綁成一束吊掛起來了。

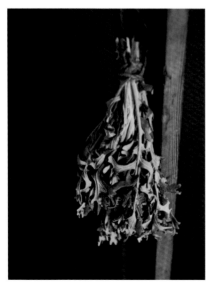

## 插入花瓶變成乾燥花

若不想用吊掛方式製成乾燥花時，像「木百合」這樣，花朵的部分要整齊，葉子的部分也要往上的花朵較為合適。其他如刺芹、刻球花、金槌花、星輪峰菊等，這些花種都是只要直接插入花瓶，就能變成美麗的乾燥花。

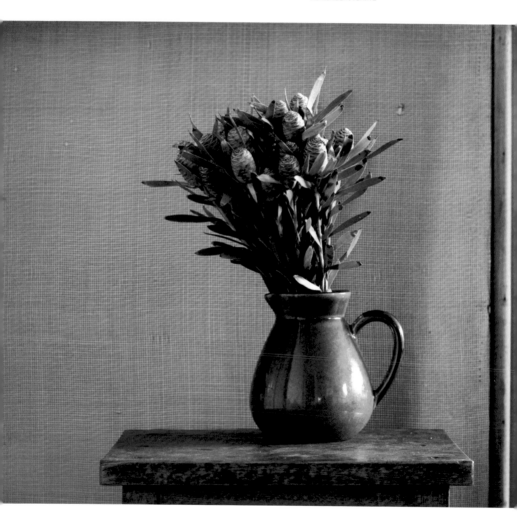

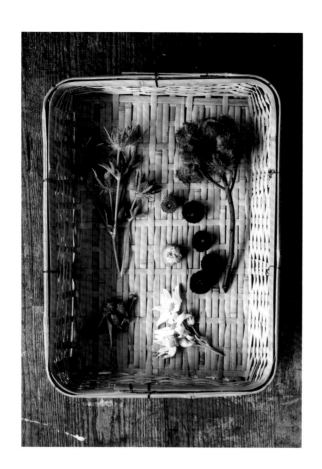

## 排放至竹籃內
## 為零星散落的花朵找個依歸

將花插入花瓶裝飾時，有隨著分枝掉落的
花朵、或是斷掉的花枝等，可以將這些收
集起來排放至竹籃內，放置在通風良好的
場所，擺至變成乾燥花。變成乾燥花後，
可以如 92 頁介紹的方式般進行裝飾，或
是做為花材運用在作品上。從圖右上開始
為「紅木」「絨球大麗花」「雪絨花」，
圖左上開始為「刺芹」「千日紅」。

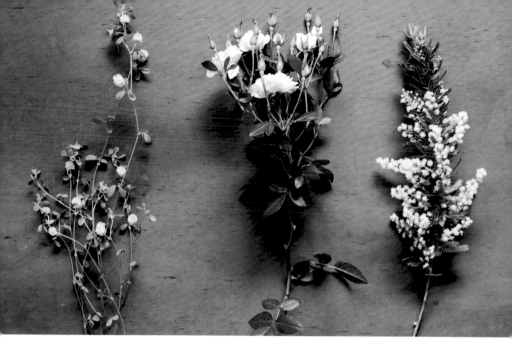

↓夏

夏天濕氣多，所以環境上要製作乾燥花較不容易，建議不要把花綑束起來，以單支方式進行晒乾為佳。圖右開始為「星花輪峰菊（松蟲草）」、「千日紅」、「澳洲米花」、「茴香花（果實）」、「刺芹」。

↑春

春天是百花盛開的季節，在春天裡盛產的球根植物水分含量多，所以很多這類型的花種不好做成乾燥花。圖右開始的「含羞草」、「綠冰玫瑰」、「黃車軸草」，都是屬於枝條堅固的花種，就很適合製成乾燥花。

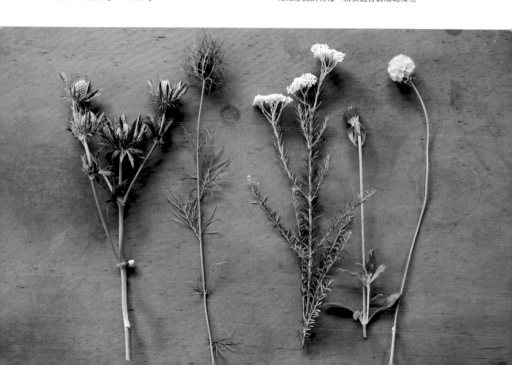

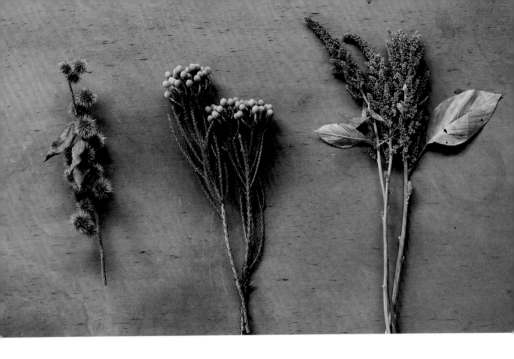

↓冬

冬天空氣開始變得乾燥，是最適合展開製作乾燥花的季節。
如從圖右開始的「雪絨花」、「唐棉」、「尤加利」，沉
靜的白、帶點銀色的植物，感覺很適合冬天氣氛的花種。

↑秋

秋天就開始盛產果實，也是製作乾燥花最令人期待的季節。帶
有秋天氣息又適合製作乾燥花的花種，從圖右開始為「千穗
谷」、「刻球花」、「板栗」等。除此之外，這些花種的果實
也很容易製成乾燥植物，請抱著遊戲的心態大膽嘗試吧！

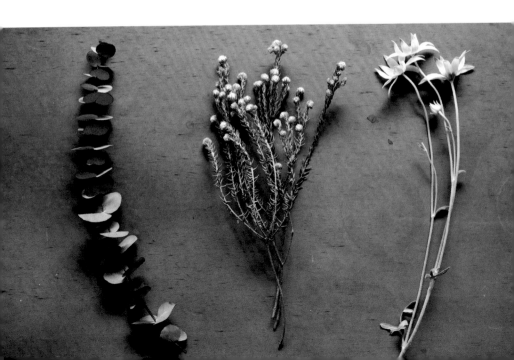

# 乾燥花裝飾

乾燥花簡直就像是古董雜貨一樣，具有很適合拿來做為室內布置材料的特質。即使不插在花瓶裡效果也很好、裝飾方式也很自由。試著從天花板懸掛而下，或是隨性擱在架上，如果有發現適合的位置，可以試著用紙膠帶將乾燥花貼在上面布置裝飾——。不用換水壽命就能很長的乾燥花，是非常好的裝飾花材。

另一方面，如果乾燥花擱置太久不管，新鮮感會降低，所以記得要時變換不同的裝飾方式。最先開始是以長長的花莖姿態裝飾，過一陣子，可以試著摘下花朵，放入玻璃瓶或空罐裡，呈現出來又是不一樣的感覺。還可以在瓶罐中，加入幾滴精油，就像製作精油乾燥花的方式。乾燥花是花卉的第二個人生，所以不會有不捨的感覺，似乎可以放膽多多嘗試。

變成乾燥花的花卉和果實，所呈現出來的樣貌，極具魅力令人怦然心動，因此，盡可能採用可以體現其特質的裝飾方式。乾燥花對我來說，或許也是一種生態觀察的體驗之旅。

## 封入玻璃罐中

將乾燥花封入密閉的玻璃罐中，
簡直就像是美麗的標本，再混搭
與爬蟲類表皮相似的袖珍椰子果
實或是鵪鶉蛋殼，帶點恐怖驚悚
的氛圍。

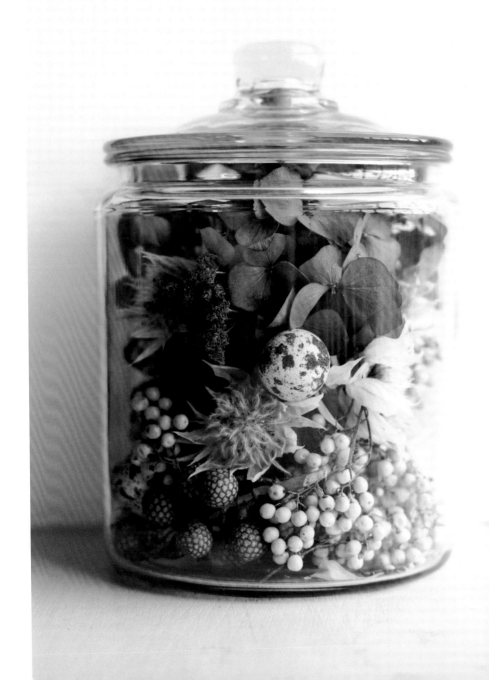

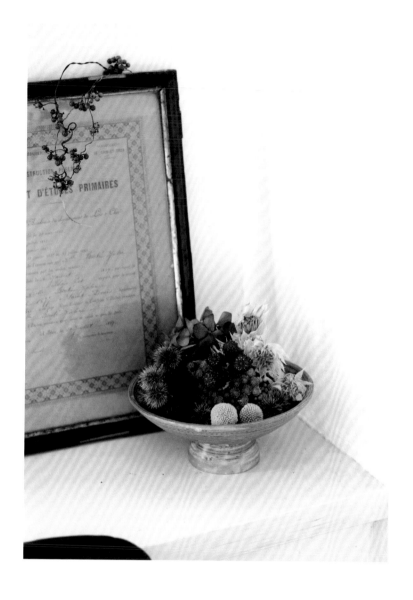

## 只要隨意地將乾燥花擺在外文書本上，看起來就煞有其事

例如在小檯子上或是窗台邊擺幾本外文書本裝飾，上方再擺繞著「木防己」的乾燥花，就非常有秋天的氣息。藤本植物的線條生動活潑，所以是做為裝飾利器大力被推薦的花材。其他如同在 85 頁所介紹般，試著與具特色的乾燥花一起搭配擺放也 OK。

## 用花器盛裝獨特的色彩

想要更凸顯花朵美麗的色澤，可以擺放在漂亮的土黃色花器上，打造出豐厚質感。因為集結在一起，更具戲劇張力。從圖右上開始為「新娘花」、「千日紅」、「刻球花」、「金槌花」，圖左後開始為「繡球花」，最靠左前方為「板栗」。

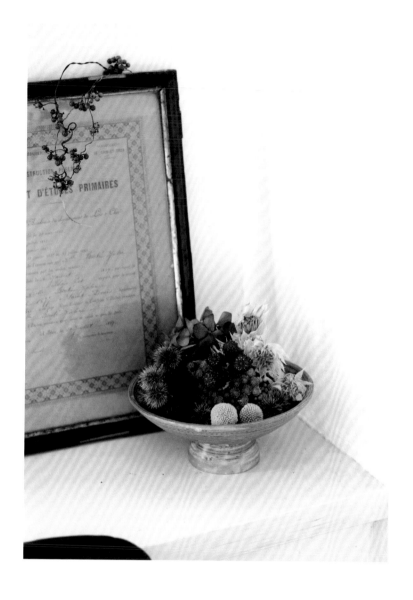

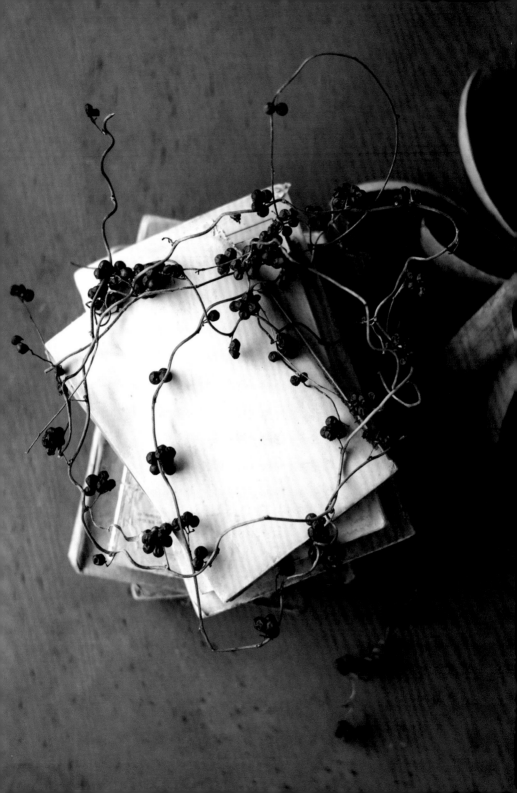

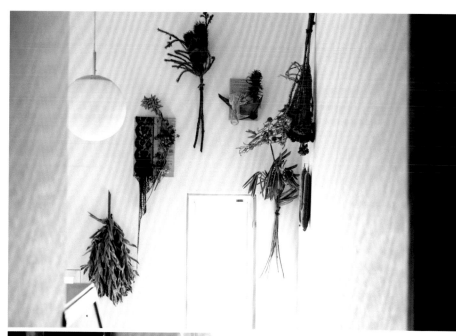

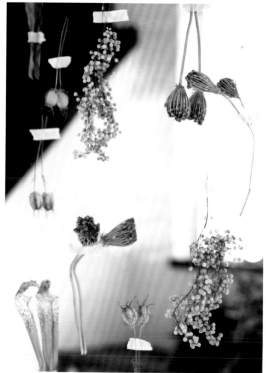

## 裝飾場所自由發揮！

上圖／掛在樓梯間或走廊的話，
就像是美術館展示畫作一樣。就
算沒有花瓶也能像這樣展現各式
各樣的裝飾，這就是乾燥花的優
點。　左圖／用紙膠帶將舞動的
乾燥花貼在玄關的鏡面上，除了
視覺上可以看到從鏡子反射的乾
燥花的倒影之外，還多了一份獨
特的存在感。

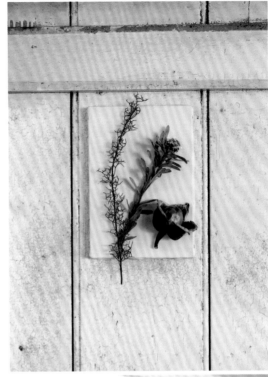

## 黏貼在油畫布框上
## 如同畫作般

右圖／將花飾黏貼在油畫布
框上，可以如同繪畫作品般
供人觀賞。從圖中右開始為
「木玫瑰」、「木百合」、「黃
色伊斯花」。　下圖／將小
木框用落葉覆蓋製作裝飾，
搭配復古風信紙一起展示。
貼於牆面具立體感呈現。

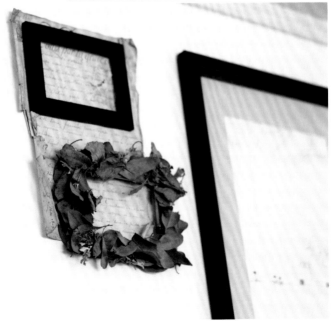

## 用乾燥花製作各種配件

第一次以乾燥花為素材製作花圈時，呈現出來的效果真是令人陶醉不已，之後，只要看到乾燥花就會浮現一些創作想法，思考任何可能的運用方式。例如利用乾燥花製作而成胸花，正因為是乾燥花，不再是使用一次就丟棄，可以重複使用的這一點令人感到開心。其中，在許多場合都能配戴的飾品，即是結合飾帶製作出的「花飾綁帶」。只要選擇一條喜愛的綁帶，利用熱熔膠槍將乾燥花黏在上面即完成，也可以套在手腕上當手環帶，戴在頭上當髮帶，做為配件妝點在身上，整個造型可愛度加分，還可以綁在草編包的提手上或帽沿上，在室內布置環節中，只要圈套在任何物品上，馬上變身為出色的裝飾品。

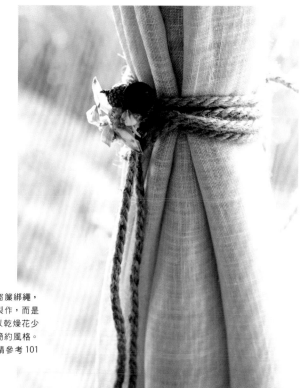

**窗簾綁繩**

以花飾綁帶代替窗簾綁繩，在此處不用飾帶製作，而是使用麻繩製作，以乾燥花少量點綴，走自然簡約風格。基本的製作方法請參考 101 頁。

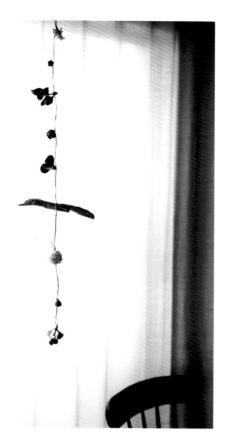

## 在空中搖曳的吊飾

從花飾綁帶（100頁）延伸的製作應用。將乾燥花綁在細鐵絲上，就像是集大地的各種恩惠於一身的吊飾。「澳洲米花」、「檜木果實」、「尤加利果實」、「翅蘋婆」等，利用掉落或剩餘的花材製作，在中間再插上撿來的漂流木碎片，讓吊飾整體的協調性更佳。

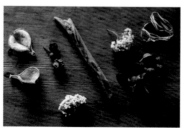

鐵絲，採用自然色系是最適合的。作法為將鐵絲一圈一圈纏繞綁在果實或樹枝條上，最後再用熱熔膠槍補強即可。

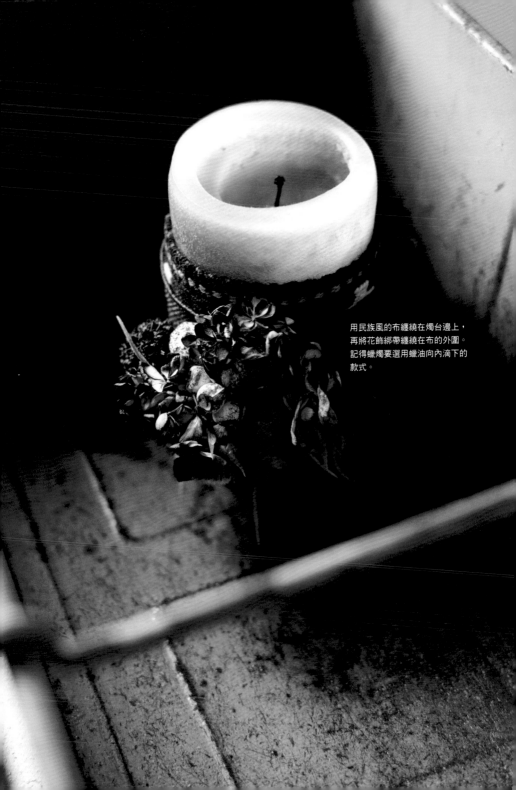

用民族風的布纏繞在燭台邊上，
再將花飾綁帶纏繞在布的外圍。
記得蠟燭要選用蠟油向內滴下的
款式。

## 用喜愛的飾帶
## 製作花飾綁帶

在飾帶上黏上乾燥花，光是這樣，就有各種不同的用法，花飾髮帶、手環帶、皮包、帽子，或是室內布置的裝飾配件之外，當作伴手禮紅酒上綁的緞帶也很出色。依據不同的飾帶款式，呈現出來給人的感覺也會有所不同。

### 材　料

飾帶，選用自然素材（比較好穿入鐵絲）。因為會使用熱熔膠槍，所以不可採用尼龍素材。乾燥花材是以小果實和大花朵交互穿插製作。只要使用如照片中央所示的「空氣鳳梨」就能增加律動感。

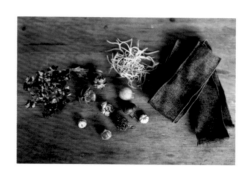

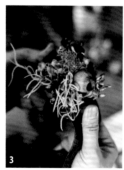

### How to

1. 首先決定好配置，在飾帶的中間先擺上大件的花材。上乾燥花。為了預防出現縫隙，要時常將飾帶拿起。

2. 決定好配置，將熱熔膠滴在飾帶上，黏

3. 最後折彎飾帶，以確認是否有縫隙，必要的話在縫隙處再填入花材，提升整體平衡感。

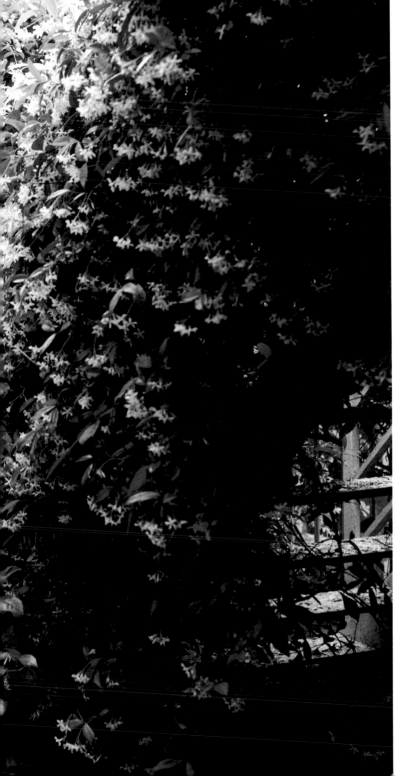

# 4

# 培育花草

對於從園藝啟蒙的我來說，與大地接觸並親手培育是非常重要的時刻。以有限的時間及條件，結合現在的生活，用心培育的同時，也期待植物一天天的成長。

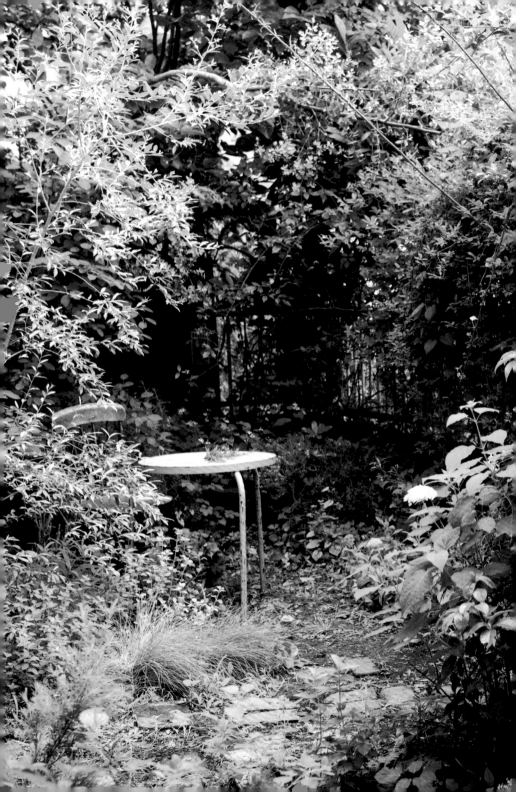

# 我家的懶人園藝

我居住在住宅區的透天厝，是一間建造在陡峭斜坡途中的中古屋，第一次來看房子的那天，聽到很多的鳥叫聲，心裡有種直覺就是這裡了。鳥群只會聚集在這區域，就表示附近有大片的自然綠地環境，植物會選擇環境好的地方成長茁壯，這點絕對不會錯。從家裡後邊的樓梯下去，還有一個簡直就像是世外桃源的小庭院，這也成為買下這裡的最大關鍵。10年前住進來後，就一邊著手改裝，一邊適應居住環境。

在我的記憶中，還存有時髦的祖父在庭院澆花的景象、以及延續這份嗜好的母親打理庭院的身影，以及學生時代照顧過的恬靜閒適的花圃，對於每一段美麗的庭院回憶都銘記於心。搬到這裡後，終於可以實現自己的庭院夢，但是又剛好碰到養育小孩的時期，即使一直想著要開始培育種植，但因為要工作和帶小孩，實在湊不出時間。這樣的話，那就乾脆相信庭院植植物們的自生能力，有空閒的時間再出手照顧，就這樣演變成現在的半自生模式。

終極目標是「懶人園藝」，這與置之不理有些不同，想要營造不需過於費心打理、看了也會令人心情愉悅的優美環境。整體的感覺，希望以綠與白為背景，加入喜愛的配色。當剷平成空地時，就把好幾種香草植物的種子撒在土壤地上，像是尤加利、加拿大唐棣等，也在各處空地種植會長成大樹的樹苗，圍牆裡還有白色的木香花、金櫻子、細梗絡石等，漸漸地這些野生植物都攀爬到圍牆上面來了，選擇像這類型的植物，播撒在各處，使其自行生長的培育方式也沒關係。

就這樣不知經過了幾年，自己整理出來的庭院和預想上的懶人園藝，稍有一些出入之處，像是鳥兒帶來的種子落地，突然就長出一顆琵琶樹，泡茶時最喜歡加入的德國洋甘菊，為什麼反而不見蹤影……。琉璃苣採用的是自然播種法，所以每年都長在不一樣的地方，因此「今年會在哪兒呢？」，展開令人期待的尋寶之旅。香草類植物有著耐踐踏般的生命力，因為生命力強、是適應力強的植物種類，自然就會在該處存活下來。在此處，一邊眺望著沒有預想到會長得這麼好的黃色花群，「會不會太眩目了？」意外地有可愛的感覺」等等像這樣的風景，我的心境也隨著庭院一起產生了變化。

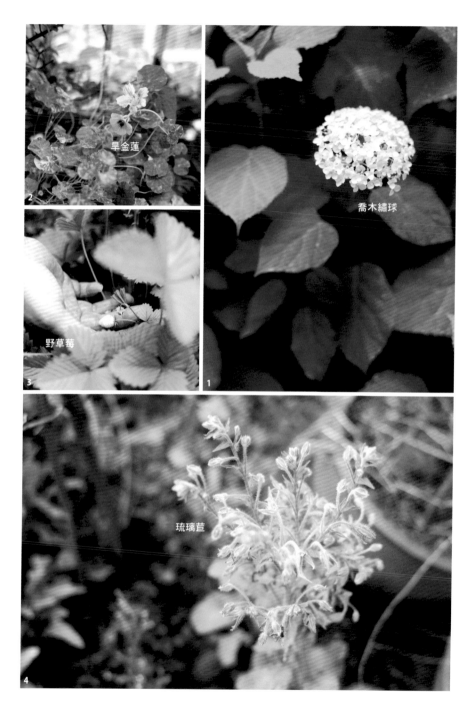

旱金蓮

喬木繡球

野草莓

琉璃苣

4. 如星星狀的花朵好可愛。一般是綠色的花，也有種植白色的花種。

3. 果實開始成熟變色，心情也會愈來愈愉快。和小孩們一起摘下果實，還可以製成果醬。

2. 是可以吃的食用花。常被加在沙拉或甜品、香草植物冰塊裡。

1. 在庭院裡也種植了常被做為切花的喬木繡球。白色的花苞映照在綠葉中。

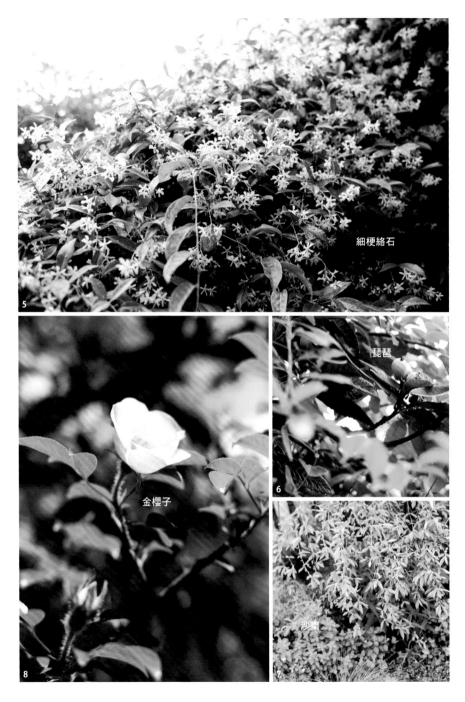

細梗絡石

琵琶

金櫻子

沙棗

8. 玫瑰花的原種。花凋謝後馬上就會結果,好喜歡看著果實轉變成符合秋天顏色的情景。

7. 帶點銀色葉子的沙棗,和胡頹子是同種類,一到秋天就會結紅色果實。

6. 不知何時長出的琵琶樹,已成長到要仰頭才能看得到的程度。特別感激葉子帶來的各種效用。

5. 在梅雨之前就會開出白色的花。生長迅速,現在已經完全蓋住階梯了。

早晨是我最喜歡的時段，在花市的營業日是凌晨3點，其他的日子則是4點過後就會自然醒來。不管當時工作再忙，早起也不覺得辛苦，因為對我來說，早晨是最令人舒服的時間。天色剛亮，在家人還在睡夢當中，就一個人先起床，走下樓梯通往庭院，當腳踏入綠地，大大的深吸呼，感覺心情整個都放鬆開來了。一邊沉浸在旭日裡、聽著鳥叫聲，一邊喝著喜歡的咖啡。愈是每天努力這樣過生活，愈能感覺到此刻的幸福。

沐浴在植物中重獲新生後，開始準備一天辛勤的工作。遇到花市休息日，就替花澆澆水、修剪樹木、洗衣、煮飯，全身都動起來。身心都處在愉悅的狀態中，家事進展也很順利，不只早餐就連晚餐的準備工作都已完成。到了傍晚，步調會漸漸變慢，所以盡可能在白天就把所有的工作做完。尤其是生小孩後，更傾向於這樣的生活作息。

過了晚上9點之後，眼皮會變得愈來愈沉重。太陽升起前就開始一天的工作，待夜幕低垂時就準備進入夢鄉。在與植物一起生活的歲月中，自然而然地就養成了這樣的生活作息與習慣，支持著我每天的生活。

# 早晨，庭院裡的咖啡時間

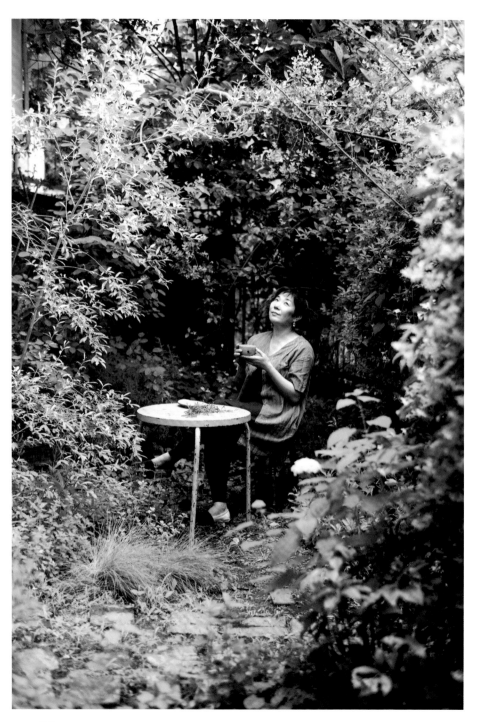

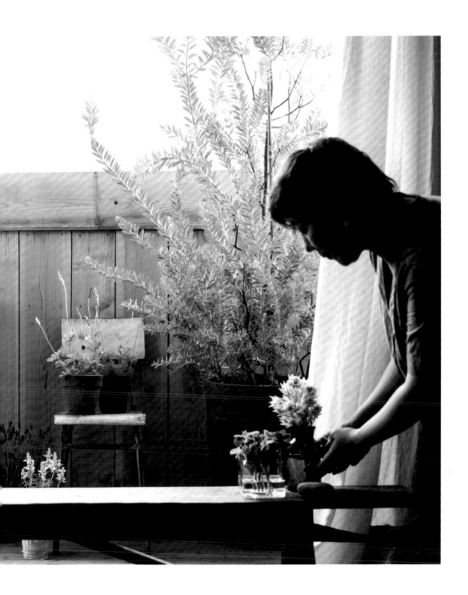

面向客廳的陽台，深度僅只有70cm。綠色的木地板搭配上白色的扶手欄杆，是極為普通的樣式。從以前就存在著隔間、也有擺放椅子、花盆。雖然只是一個小小的空間，一邊整理花草盆栽，一邊喝著咖啡休息，就好像是在戶外露營的感覺……說到想要擁有這樣的環境時，我那對DIY有興趣的先生，就開始著手幫我打造。地板全部都舖上木板，綠色的外觀看起來特別顯眼。扶手圍欄的上方是建造成如同檯面一般，可以在上面放咖啡杯、或是擺上花盆。擺設布置走極簡風，所以幾小時就能完成，這還不是多虧了空間的小巧!?轉換了新的心情，重新面對每個植物。

# 陽台深 70cm 的
# 布置巧思

陽台最右邊的大盆栽是「金合歡」。左手邊插在大花壺裡的是「澳洲迷迭香」。其他都是採用當季的花卉植物進行布置。

# 室內綠化就像是在養寵物！

聳立在餐桌側邊的是「合歡樹」，與合歡和含羞草為同種類，特性是一到晚上葉子就會閉合呈休眠狀態。孩子們還不睡覺時，就會不禁猜想「啊，是哪一邊會先睡呢？」暗自讓雙方進行著比賽。不知是不是因為月光的影響，我家的合歡樹深夜還醒著，所以現階段是孩子們獲得勝利。花開或是果實懸掛的樣子都好可愛，簡直就像是飼養寵物的感覺。孩子們會一邊幫忙澆水，甚至有時會比我還早發現，跑來跟我說「長果實了！」。

雖然也看了這麼長的一段時間，但每當有新芽冒出來，一直培育到成長茁壯的階段，還是會令人感到無比喜悅。

在選擇觀賞植物時，要決定好是要有氣勢的呢？還是較生動活潑的呢？等等，另外，最好挑選生命力強的植物，這一點就如同選寵物一樣，也要選身體活潑強健的。大致上澆水都是等到「土壤乾掉之後」，但澆水的方式，還是要一次搬到像陽台的場所，以大量灑水的方式給予水分，澆到水會從盆底流出的程度，這樣植物會得到較好的水分滋養。並非只要植物外表健康我們獲得安慰這樣就好，除此之外，與植物好好對話傾聽他們的需求，我想我們也才會跟著快樂。

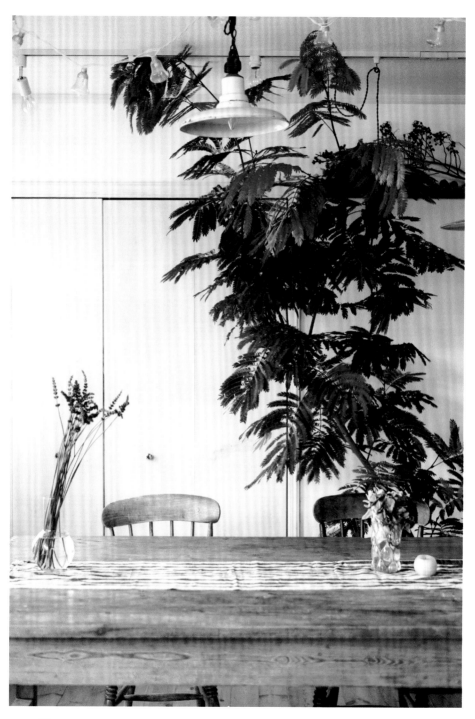

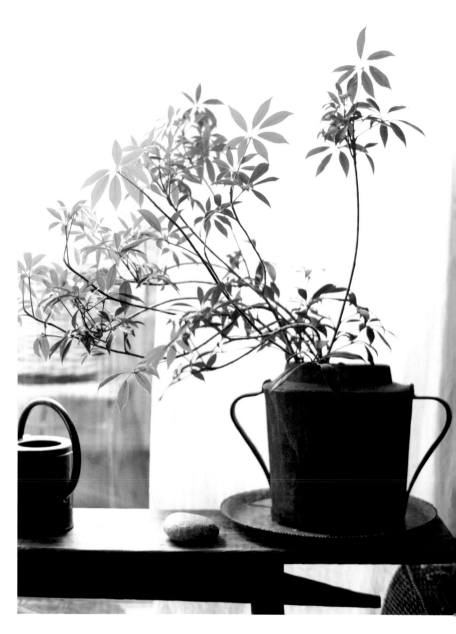

枝葉隨意生長的樣態，富趣味性的「七葉蓮」，生動活潑受其吸引，所以在家也種了一盆。意外發現是個非常強健很好種植的植物。以木碳桶代替花器使用。

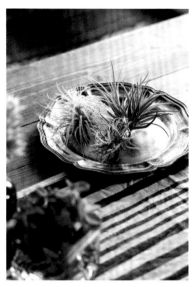

右上／下意識會想要懸掛在某處的「空氣鳳梨」，毫不掩飾地直接擺在盤子上就很可愛，空氣鳳梨生性喜愛水分，所以要時常用臉盆盛水，將空氣鳳梨放入濕浸使其吸收水分，待吸收完畢後，將空氣鳳梨的表面水分甩掉，再放回盤子上。　左上／擁有少見的飽滿外觀的植物是「草胡椒」的其中一種，生命力似乎非常強韌！　下／窗台邊直接鋪放的「苔蘚」，再試著插入多肉植物切花常用的「石蓮花」，簡直就像是從苔蘚長出來般。這樣的做法只能暫時觀賞用，若想多種植一段時間，請移植到盆栽內。

5

# 配花

顏色、形狀、質感、氛圍，在一邊進行花卉搭配時，須一邊考量到各個條件之間的協調性。透過製作花束的案例，讓大家知道選花是個很有趣的工作。

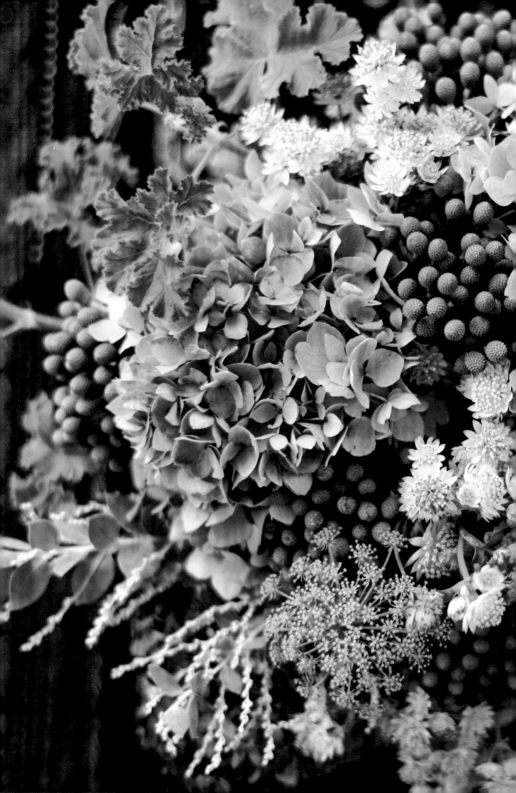

# 花束成果展現，選花影響力佔了8成

看見可愛的花會心跳加速，簡直就像像談戀愛的強烈感受一樣。每次去市場採購時，心中就會雀躍不已，開心地將看到喜歡的花都帶回家，不停的左思右想該怎麼去運用這些花兒。

就拿製作花束來說，對著花兒瞬間湧現的靈感，也希望他人可以感覺得到！也想讓大家感受一下怦然心動的感覺！而達成目標最關鍵的是選花工作，或許有人會感到意外，但確實會因為所選擇的花種及採用的數量，影響最後呈現出來的花束作品帶給人們的感覺，而這些影響因素的比例就佔了有8成之多。像是花卉本質所散發出來的氛圍、色調、質感、形狀──。在讚嘆每一枝花都好漂亮的同時，配合當時的主題挑選要購買的花卉，這是我最喜歡的時間（具體挑選了哪些風格的花卉，請詳見120～129頁）。喜歡哪些花卉本來就因人而異，能透過選花展現屬於自己的世界觀，這也是搭配花卉有趣的地方。

剩下的2成影響因素，就是取決於如何調整形狀，讓整體看起來很協調等。花束的樣式有以玫瑰、縷絲花、麗莎蕨這些花卉為代表，組合成「大花為主角，小花或綠葉為配角」的作法，這也是最常被運用的手法。建議花束樣式是從正面觀賞，所以放在後面的花，位置就要設定高一點。隨著時代變遷，時下流行的花束，則是從四面八方皆能觀賞得到的圓型花束為主流，不需要作出位置的高低差，也不用特別區分主角和配角，就我的看法，全部的花其實都是主角！各花有各自

的美，同時也能彼此襯托，所以全部集結成花束時，就能產生令人心跳（噗通）的效果。

花束，是握在手中一邊感受著花莖，一邊創作出來的，至今，我已經能十分享受這份觸感，但在最開始製作花束時，真的不太擅長。在綑綁花束時，要一邊使花莖保持一定的方向，以「螺旋型」的綑綁方式，不是件容易的事。如果採用螺旋型的綁法，花束是呈直立狀態，所以很容易就插進花瓶裡（133頁的照片12就是呈直立狀態的花束）。

而要作出漂亮成品的手法，就是要用「如同拉小提琴般綑綁花束」。把左手握著的花束當作小提琴，右手拿著要補充的花為弓，右手要如弓拉小提琴般朝一定的方向作動將花補充到左手上，同時左手握著的花束要如同提琴動作稍微往順時鐘方向轉動，這樣一來，自然而然就會演變成「螺旋型」的綁法（在132～133頁有詳細步驟圖解）。

照這樣子來看，剩下能左右成果的2成影響，按照慣例也是找得出訣竅的，和選花一樣，製作花束也能表現出操作者的自我風格。在花藝工坊的教室，在進行製作花束的教學時，我會將配合當天的主題，及需要用到的花卉都先準備好，所以占了8成影響因素的選花作業就已經完成。但是，即便使用同樣的花卉、同樣的枝數，學生們作出來的花束也不會一樣。也就是那2成裡，所反映出個性差異的所在，這也是配花的奧妙之處。

## 顏色掌握漸層原則

明明是新鮮出爐的花卉，卻有給人一種懷念的感覺，還能營造出日洋合併的氛圍，我希望能創造出，無法用言語形容的世界級花束，花卉這樣的素材，能展現的面向很多樣化，也許也正是這樣，才讓我產生這樣的野心。

在選花的時候，我的關鍵字是採取「找不到字眼可形容的顏色」，例如左頁的花束中，所採用的大朵繡球花，有茜紅色、綠色，在花萼的中間還夾帶著一些綠色，沒有言語可以形容這些顏色，已經超乎腦海中的想像，只能不斷地驚呼「超厲害！」。搭配在周圍的淡紫色紫菀，朝中間看還有帶一點白色的濃淡色調，真是好看極了，忍不住要拿在手裡。選花時，選擇像這樣不只一種顏色，而是帶有數種顏色、或是具濃淡色調的花卉，在花束製作中，所展現出來的樣貌，特別具有深度意涵。

在最後階段，腦中一直存有配色要朝成熟韻味方向的認知，像我個人的作法，就是會在花束中，搭配帶點銀色的「銀葉菊」，創造出整體的時尚感。帶點刺刺的觸感、接近綠色的「紅木」，有著粗獷的外表，想要將這樣顏色和形狀的植物搭配在其中。比起鮮明的顏色，最好是選擇微妙的顏色，將喜愛的色調統統匯集進來。

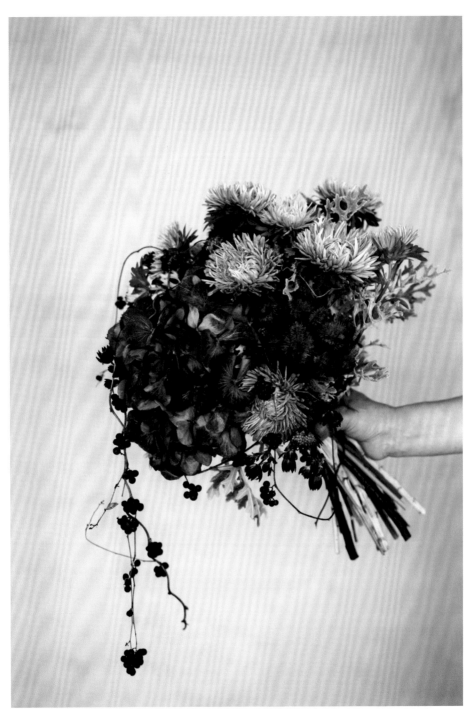

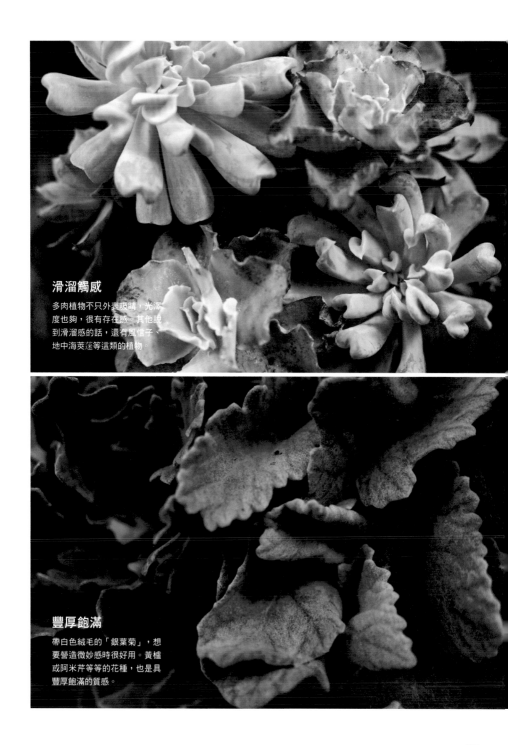

## 滑溜觸感

多肉植物不只外表吸晴，光澤度也夠，很有存在感。其他說到滑溜感的話，還有風信子、地中海莢蒾等這類的植物。

## 豐厚飽滿

帶白色絨毛的「銀葉菊」，想要營造微妙感時很好用。黃櫨或阿米芹等等的花種，也是具豐厚飽滿的質感。

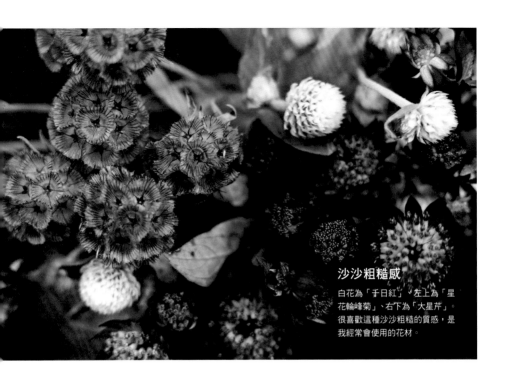

**沙沙粗糙感**

白花為「千日紅」，左上為「星花輪峰菊」、右下為「大星芹」。很喜歡這種沙沙粗糙的質感，是我經常會使用的花材。

# 依照質感彈性創作

在製作花束時，實際上比起配色更在意「質感」。花瓣有沒有乾澀感、蓬鬆感，依據這些條件的不同，帶給人們的印象也會有所不同。18頁介紹過的新娘花，正因為具有立體乾澀的質感，所以雖然是可愛的粉紅色，但卻不會讓人有過於嬌滴滴的感覺。不只是顏色和形狀，質感的環節也琢磨兼顧的話，配花的變化性就可以有更多樣化。若是搭配表面凹凸不平的果實，可為整體製造一些緊張感，若加入成簇的花卉，可以突顯畫面重點，也就是視當下花材的特性，像是「這個果實水潤光滑，所以最好是搭配滑嫩的綠葉」，或是「這種帶絨毛的綠葉，給人有種沉穩的感覺，所以多放一點也不會太過搶眼」等，依據花材的質感，彈性創作搭配成花束，讓色調充分融合、樣態豐富充實。

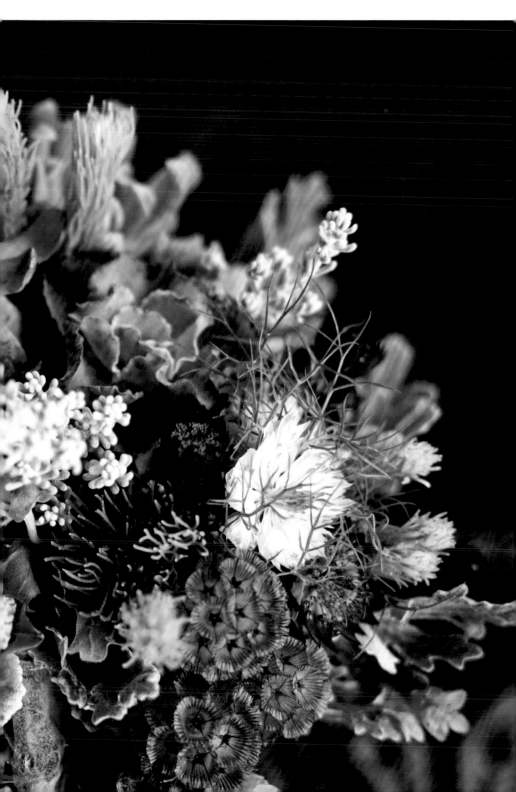

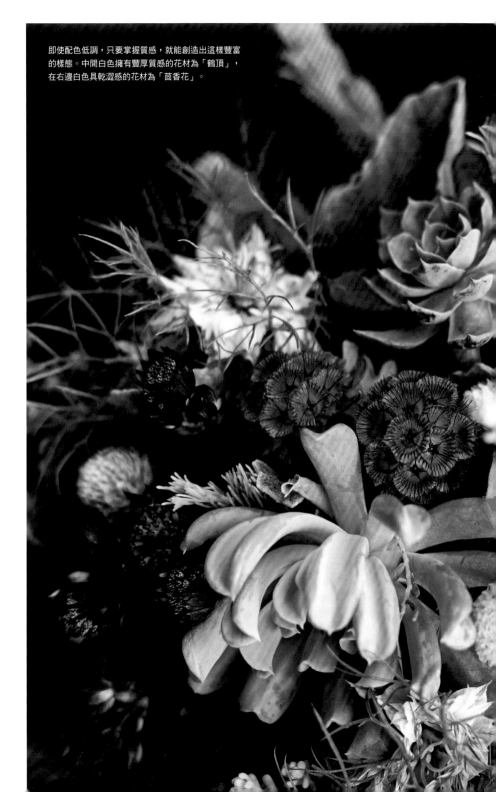

即使配色低調，只要掌握質感，就能創造出這樣豐富
的樣態。中間白色擁有豐厚質感的花材為「鶴頂」，
在右邊白色具乾澀感的花材為「茴香花」。

# 外表可愛，卻具有毒性

花是有生命的，仔細一看就像在呼吸、有體溫的感覺。另一方面，有的還帶刺、或是有著食蟲植物般的怪異外型，其作用於自我保護，是與生俱來天生的。

不知是不是因為早就有這樣的認知，在製作花束時，即使全都是採用蓬鬆柔軟、甜美可愛的花材，還是無法完全放心。總是給人可愛的形象，不自覺的就會想添一些毒辣性，如果以料理比喻的話，就像是在玫瑰果醬裡添加粉紅胡椒的感覺。最終還是以呈現可愛自然的一面為主，但有時可以適時地發揮一點成熟的韻味，會有不錯的加分效果。

說到毒性這種東西，不是只有在外型怪異的植物身上才找得到，例如惹人憐愛的花瓣中間，帶有黑色花蕊的銀蓮花，就相當具威脅性。相反的，個性樸質的果實植物，總是被認為毒性很強，這時，就可以搭配加入薄荷，讓氛圍變得柔和。

既然從事花藝工作，就希望將自我的個性展現出來，而這是可以透過選花來達成的。花材的採買，沒有制式化的規定，當下看到有合適的花就決定採用，這才有真實感，而且更有樂趣。

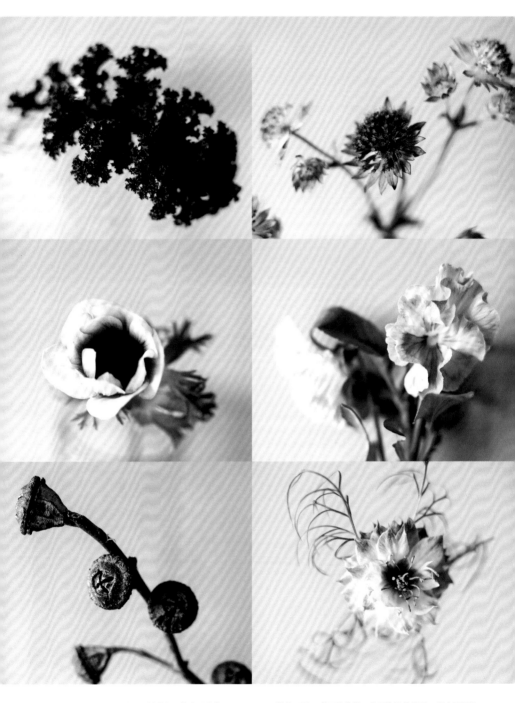

做為搭配，常以毒性的角色出場的植物類，像上圖的「羽衣甘藍」，擁有少見的捲曲特性。中間圖的「銀蓮花」，花中間的深暗色，令人印象深刻。下圖的「尤加利果實」，凹凸不平的形狀，特別令人感到驚奇。

對我而言，「可愛的花」就要像這些花種，從上圖開始依序為「大星芹」、「三色菫」、「茴香花」。有著美妙的粉紅色調，但如果搭配白色或藍色軟綿綿的花種，會給人過於驕縱的感覺，應盡量避免。

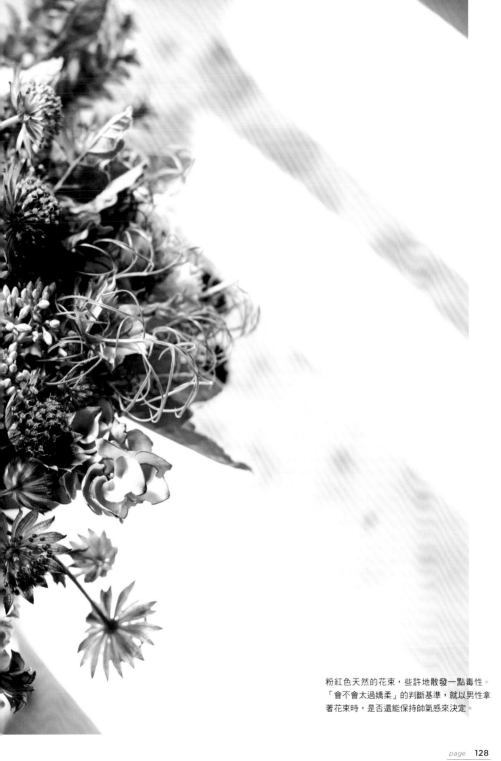

粉紅色天然的花束，些許地散發一點毒性。
「會不會太過嬌柔」的判斷基準，就以男性拿
著花束時，是否還能保持帥氣感來決定。

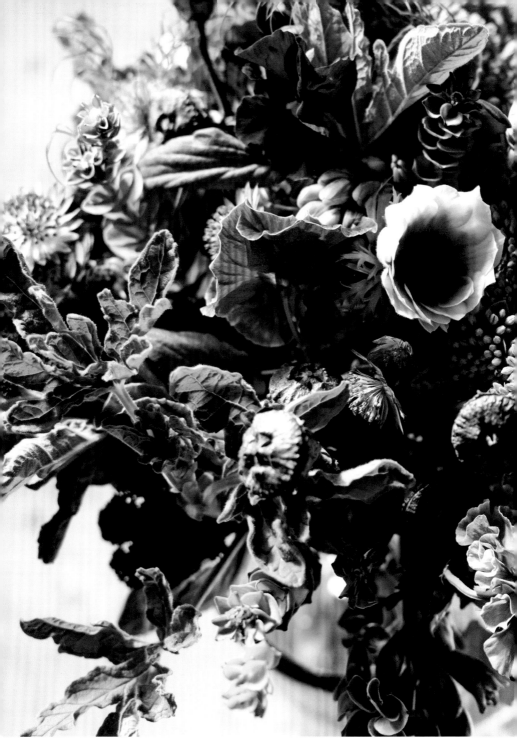

花選好後，接著就是造型。在以全花卉皆是主角的花束設計中，通常比較小朵的花會被認為是配角，為了突顯小朵花的存在，要特別考量小花設計造型，而技巧就在利用高低差的手法。

在英國的學校，有教過一種稱為「作出讓蝴蝶也想停留的高低差」的表現手法，不是將所有的花都抓成齊高，而是將花設置在各個恰好可以半遮住蝴蝶身影左右高度的位置，這麼一來，花與花不會擠在一起，形成具有彈性的空間感。在明白了老師所講的道理的同時，對於這有趣的表現手法留下了深刻的印象。我的腦中總覺得蝴蝶就是妖精等的化身，例如木防己，長長的藤蔓垂吊而下，「同時住在花瓣裡的妖精，沿著這條藤蔓，咻地一聲就往下滑到地面上……」等，在天馬行空的想像中，設計出花藝造型。在賦予花束生命力的同時，心中也產生一種舒暢的快感，也許該歸功於自己的想像力。

# 沒有主配角的分別

用這些花製作出如下頁的花束，從圖右開始依序為「新娘花」、「刺芹」、「金合歡」「尤加利」、「百日菊」、「大星芹」、「黑辣椒」、「大麗花」、「白玉草」、「千穗谷」、「尤加利果實」等。

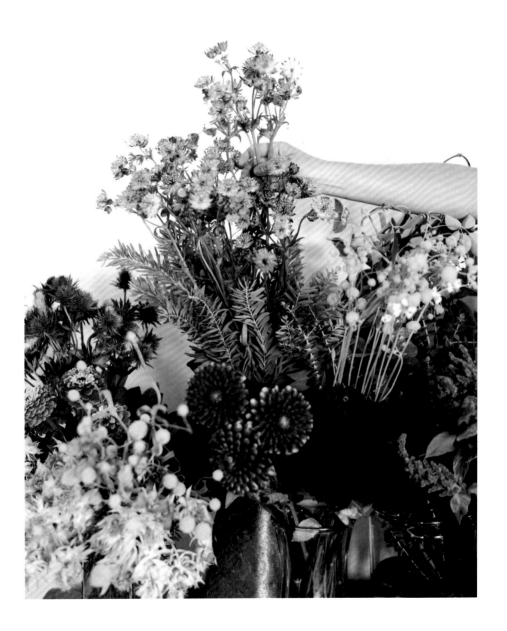

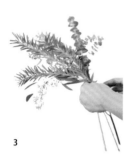

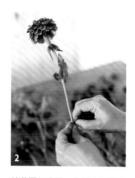

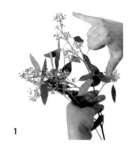

**3**

左手握住葉子生長處,一邊將葉莖朝一定方向堆疊一起,一邊設法調整抓出螺旋型的形狀。

**2**

枝葉不好去除,為防止花莖受損,請一枝一枝地慢慢去除,過長的花莖可以先經適當修剪。

**1**

花束製作前,要先抓出下邊枝葉的部分,預留約手指打開的長度後,將以下的枝葉完全去除。

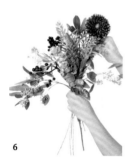

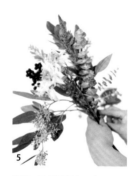

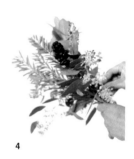

**6**

如果視覺上判斷「不會過於醒目」,就可以先將大麗花插在枝葉類的中間堆疊一起。

**5**

將花、枝葉堆疊在一起,一邊整理抓出整體協調感,將花與葉的莖部朝同一個方向抓住固定。

**4**

再加入一些不同質感的枝葉堆疊一起,其中還可以加入一些小果實的植物。

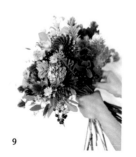

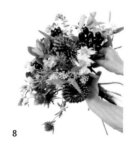

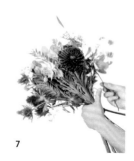

**9**

大星芹的花朵面寬大,可以在其周圍加入數根枝葉堆疊一起,有支撐之作用。

**8**

待整個雛形都出來時,加入黑色果實的黑辣椒,並將整束抓緊。

**7**

繼續加入新娘花、大星芹堆疊一起,為了平衡美感,再適時地加入一些枝葉堆疊一起。

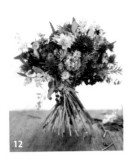

**12**

如果可像圖中這樣站立即為成功，枝幹都朝著一定方向推疊排列，所以外觀會呈現螺旋型。

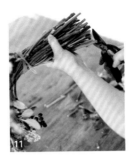

**11**

OK 沒問題的話，在手握點（綑綁點）用繩子繞圈綁住，並修剪花枝整齊。

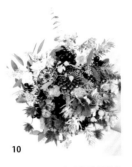

**10**

隨時從上俯視確認整體是否有達到平衡，是否有花朵被遮擋住！？是否有栩栩如生的感覺！？

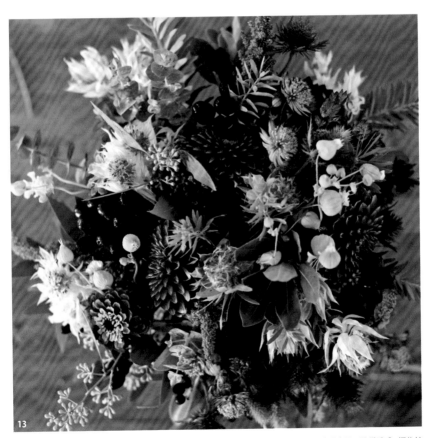

**13**

完成作品。要我來說，花束使用了很多種不同的顏色，但是幸虧有加入茶色的千穗谷，讓整體多了一份穩重感。握住枝幹的時間如果太久，手心的熱度會使植物失去生氣，所以製作時不要想太多，照著感覺走，俐落地完成製作。

「花瓶」和「露出在瓶身外的花卉」的高度，看起來最協調的比例是「1比1」，也是最容易操作的插花方式。

# 3分法的插花方式

要以插花方式擺設裝飾的話，最佳、最簡單的方式就是用「3分法」製作。群組式是花藝設計最基本的手法，作法就是將同樣的花種匯集在一起裝飾，以呈現統一感的表現方法。

「3」是最容易平均劃分的數字，例如上圖的花瓶裡，純粹就是一群葉子「巖愛草」、一群黃色的「金球菊」、一群帶刺感的「刺芹」，將各群組不經修飾地直接插入花瓶中即完成。不須特意在中間騰出空隙，就能營造出各種花群的存在感。剛開始從「3枝成群，總共3群」著手，慢慢熟悉之後，就可以增加枝數、或分散群組，在增添想表現的花色的同時，也試著找出自我風格的組合方式吧！

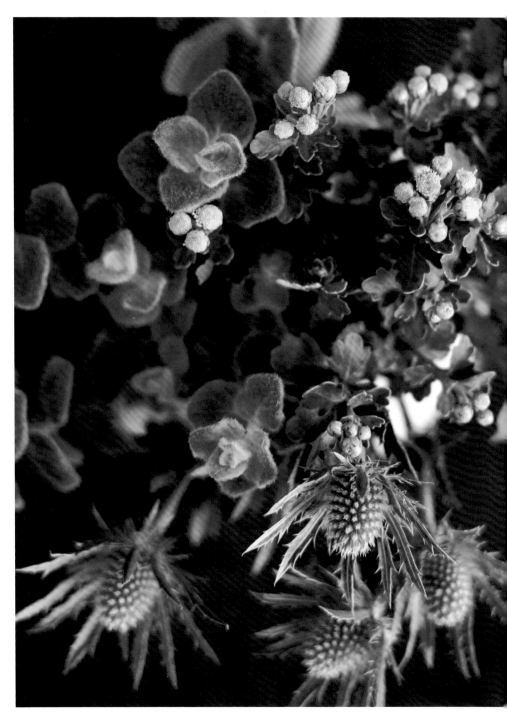

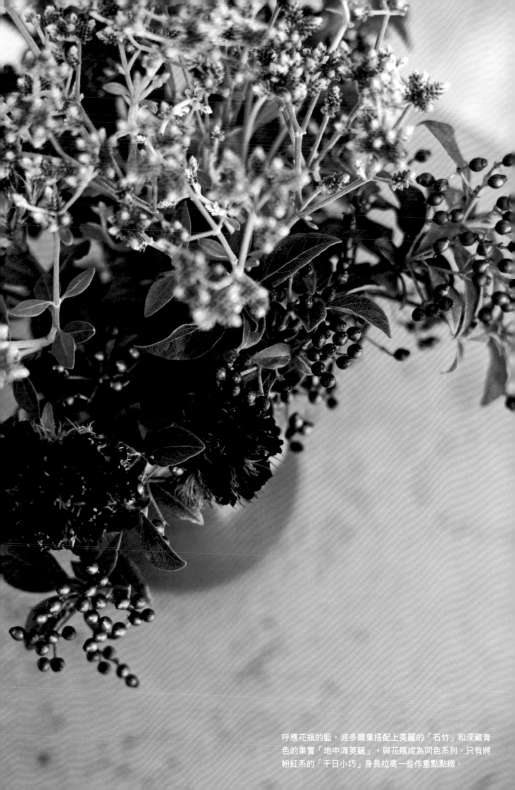

呼應花瓶的藍，波多爾葉搭配上美麗的「石竹」和深藏青色的果實「地中海莢蒾」，與花瓶成為同色系列。只有將粉紅系的「千日小巧」身長拉高一些作重點點綴。

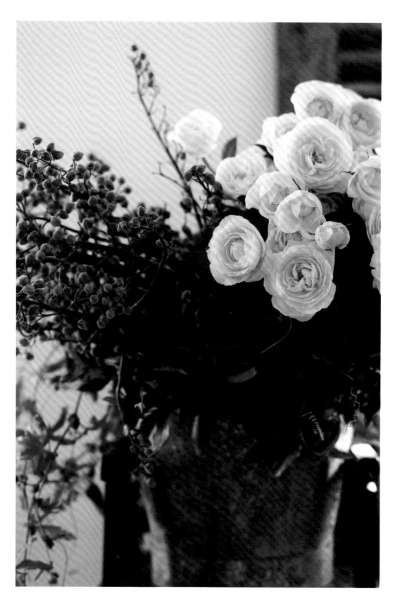

增加花朵數的應用編。「白菲兒玫瑰」等裝
飾起來生動活潑。再搭配上金黃色的果實及
爬牆虎的葉子，令人印象深刻。

到了要換水時，會讓兒子一起來幫忙完成。將帶球根的原種鬱金香等，插入玻璃瓶中。

小餐館用的插花裝飾。給予鬱金香生命力，彷彿是水由水龍頭流出的畫面為設計構想。

# 花日記

與花的相遇一生只有一次。每每看到各個時期的花卉所展現出來的姿態，都會興奮不已，在探索具自我風格的花藝設計中，一不小心就會沉迷其中。就一起來回顧我與花生活的這些日子（摘錄於 Instagram：@hanaikeshi）。

接下祝賀花束的製作委託，以簡單隆重為主題完成作品。加入樸素單色調的繡球花，多了一份成熟大人味。

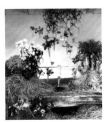

在由法國古城堡的馬廄改裝而成的藝術展覽館，布置花飾供展示用。在當地花市採買的經驗相當寶貴。

搭配古典禮服，就像是用剛摘下的花草集結而成的新娘捧花。

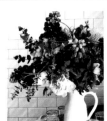

遇見了優良的貝母，所以拿來和貝母百合一起搭配，當中還加入了一些我鮮少會用的黃色調花材。

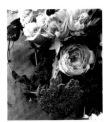

婚禮網站的拍攝工作。就像燭台一樣布置擺設在婚禮上的桌花。

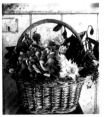

以青銅色的編織籃，加深了對箱物布置的印象，帶著濃濃的懷舊氣氛。

以小花瓶擺放裝飾在小餐館櫃檯上的委託案件。不單只有花材、還搭配加入一些果實。

婚紗雜誌的拍攝工作。用自己的搭配方式，試著挑戰將粉色系的捧花，以時尚風格呈現。

在聖誕節時期，準備在春天拍攝時常會用的花卉，在拍攝工作之外很少會用到的季節性的花種，搶先曝光。

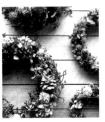

在生活用品百貨店販售的花圈，雖然是聖誕節用品，但可以藉由不同的配花，在一般日子掛上裝飾也沒問題。

直徑約 60cm 的巨大花圈，加入豔山薑果實及木百合的花材，一整年掛著裝飾也不會感到突兀。

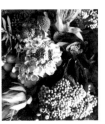

在這天婚禮用的捧花，是以很多不同的花種，混合搭配出微妙的顏色及質感。

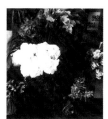

從舊金山登陸的麵包店，新婚派對用的花兒們，以白＆綠為主要色調。

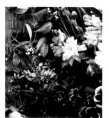

爆竹百合或三色菫的複雜配色，令人目不暇給。之後想將綑綁成花束，先前都是直接擺在桌上。

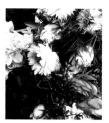

如玫瑰般的深粉色花種是陸蓮花。大量運用芍藥、銀蓮花、茴香花等。

每年都會販賣的新年花圈。眼看出貨商品好像只剩一件，緊急追加！

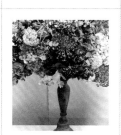

來自托兒所的委託，想與一般「畢業典禮」不一樣，於是採取時尚、高貴的風格，營造出不同凡響的魅力。

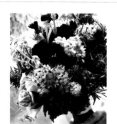

婚禮捧花。迷迭香及奧勒岡葉等的香草類植物也使用不少，香氣也是最傑出的。

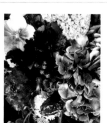

拍攝時要用的花，顏色樸素的伽藍菜屬及黑百合，整體是否有成功呈現出我想要的煙燻色呢。

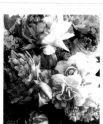

帶點淡橘色的水仙花，再加上雙色的鬱金香及陸蓮花、白色爆竹百合，都是屬於春天的花種。

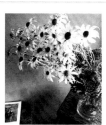

花藝工坊的某角落。在矮梯上以雪絨花等簡約擺設裝飾。

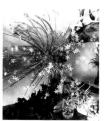

2015 年 4 月 17 日，祕密的花藝工坊「Tiny N Abri」悄悄地開張了。依自己的喜好完成裝飾布置。

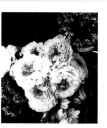

這些也是活動用的切花。是開店時代的客人親自送過來，真是太感動了，也很高興能再次見面。

雜誌主辦的分店開幕活動。是一間叫作「Tiny N」專賣切花的小型花店。在現場的活動收到不少熱烈迴響。

正在準備製作雜誌拍攝用的花圈。像這樣走綠色系的花圈好像也不錯……反覆嘗試的結果。

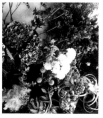

這是在花藝工坊布置展覽會、設計作品時的景象。有使用到松蟲草、鐵絲蓮等花材。

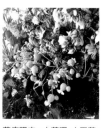

花店限定。由苔環、白玉草、鐵絲蓮等做成花束，超人氣商品。

歡慶母親節活動，限定青山開設的花店！店內除了康乃馨外，還有很多其他的花卉。

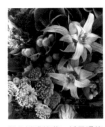

製作婚禮捧花。採用還沒成熟變色的綠色果實，就是想要這樣樸實的質感。

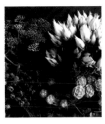

這是在自己家鄉二子玉川的咖啡店。去逛早市，只挑選購買很容易製成乾燥花的花種。

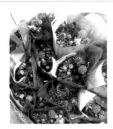

與料理家渡邊麻紀小姐的談話節目中，示範搭配。將所有的小花束集結起來，直接放著變成乾燥花。

在惠比壽的講師日。塑造野花形象，重點就是「如同現摘下來馬上進入製作」。

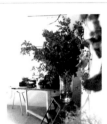

涉谷的展覽館。與刺繡藝術家 atsumi 小姐聯合展覽「The grace of plants」的場景。

展覽會的插花裝飾。以大麻果實為首，還有雪果、地中海莢蒾等，使用很多果實類的植物。

在青山的花卉展示會。大家對花卉提出很多疑問，是一個愉快的經驗。

活用紫色的繡球花，搭配銀綠色的胡頹子葉以及筒葉菊等，就很有時尚感。

目標一年後販售，首次著作寫書展開！今天是第一次的拍照。全力以赴努力完成。

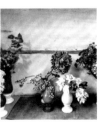

與陶藝家・安部太一先生的絕美花瓶搭配的花卉作品。全部完售，我自己也買了一個自用。

被委託製作的花束。加入黑色的百子蓮種子，完全將毒性顯露於外，創造出流行感。

製作朋友生日用的花束，先打造出雛形，再試著搭配一些帶有秋天氣息的花卉。

下北澤一間很出色的店家，參加一位優秀友人主辦的活動，準備了一顆 Tiny N 原創的迷你樹。

滿開的白菲兒玫瑰。在玫瑰中屬高芳香的花種，室內到處都飄溢著香氣，也想讓大家聞一聞。

「女兒 2 歲兒生日」時跟我要求的作品。設想要作出 2 歲小女孩看到會很開心的可愛風格。

好喜歡這樣束成一圈的感覺。再一次感覺到花卉搭配為我帶來至高無盡的快樂感受。

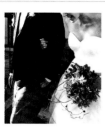

結婚典禮當天，美麗的新娘，手拿捧花走在花園的場景。親眼見證這感動的瞬間！

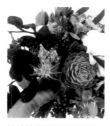

某雜誌主編的婚禮捧花。包含負責婚宴會場布置及新娘花飾的工作。

比起修剪得整整齊齊的玫瑰，更喜歡像這樣具有野性美的玫瑰。不論從哪個角度看，都美得令人屏息。

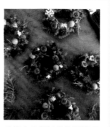

手掌大小的迷你聖誕花圈製作中。在一旁的孩子們，也正在著手製作自己的聖誕花圈。

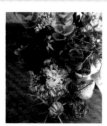

年關將近，製作自家用的玻璃杯插花。雖然市場歲末年初都休息，但還是不想讓花的身影消失。

「聖誕節就要槲寄生！」，自稱是槲寄生推廣委員長15年。以著作中的照片，述說對槲寄生的愛戀。

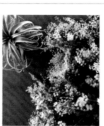

為了拍攝用買的含羞草。已開花的部分才入鏡，未開花的部分預計在開花前製成乾燥花。

在花藝工坊上課製作聖誕花圈的範本。大夥鬧哄哄地齊聚在一起製作，玩得非常開心。

銷售時用的過場道具。很有分量的新年裝飾。滿足的看著突來的靈感所完成的作品。

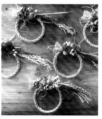

手掌大小的新年迷你花圈。是採用粉紅胡椒和白胡椒果實製作而成。

參加代官山的活動。集合了對室內設計有興趣的年輕人，會場氣氛輕鬆自在，過了相當愉快的一天。

在青山的花藝教室，2015年最後一年擔任講師。大家認真製作著新年用的牆飾。

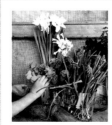

帶球根的葡萄風信子已入手。在這樣的季節裡，完成作品後帶來的喜悅和興奮感，像是在談戀愛似的。

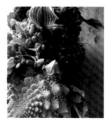

蔬菜和水果都是從土裡長出來的植物。與花卉搭在一起可說是絕配！這次的插花作品是以寶塔花菜為主軸。

在代代木的慈善活動販售的 Tiny N 原創的花飾綁帶，也有適合小朋友的尺寸。

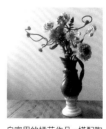

自家用的插花作品。搭配陶藝家‧安部太一先生的花瓶插花，特別得心應手，很厲害的花瓶，真是深得我心。

花卉名稱一覽表

照頁數編列主要花材的名稱（不包含各頁內不同順序、俗稱、切花以外的花名）

PROFILE

# 岡本典子

花藝師。掌管Tiny N。從惠泉女學園短期大學園藝生活學科畢業後，到英國短期留學增進花藝技能，在花藝大賽中常有作品入選或獲得優勝，另外，取得國家職業技能高級人員資格後返回日本。在U.GOTO FLORIST花藝公司工作後，擁有與I+STYLERS家具賣場設櫃合作(1F花坊店長)等經驗，也在二子玉川開了一家自己的花店。二〇一五年花藝工坊Tiny N在三軒茶屋開幕營業。目前，活躍於各大展示會、派對布置、商品展出、婚禮、講師、分店開幕活動等，在各個領域中，都少不了她的身影。

TITLE

# 我的花草小日子

STAFF

| | |
|---|---|
| 出版 | 瑞昇文化事業股份有限公司 |
| 作者 | 岡本典子 |
| 譯者 | 莊鎧寧 |

| | |
|---|---|
| 總編輯 | 郭湘齡 |
| 責任編輯 | 黃美玉 |
| 文字編輯 | 蔣詩綺　徐承義 |
| 美術編輯 | 孫慧琪 |
| 排版 | 曾兆珩 |
| 製版 | 昇昇興業股份有限公司 |
| 印刷 | 皇甫彩藝印刷股份有限公司 |

| | |
|---|---|
| 法律顧問 | 經兆國際法律事務所　黃沛聲律師 |

| | |
|---|---|
| 戶名 | 瑞昇文化事業股份有限公司 |
| 劃撥帳號 | 19598343 |
| 地址 | 新北市中和區景平路464巷2弄1-4號 |
| 電話 | (02)2945-3191 |
| 傳真 | (02)2945-3190 |
| 網址 | www.rising-books.com.tw |
| Mail | deepblue@rising-books.com.tw |

| | |
|---|---|
| 初版日期 | 2018年6月 |
| 定價 | 320元 |

ORIGINAL JAPANESE EDITION STAFF

| | |
|---|---|
| 写真 | 松村隆史 |
| 取材・文・構成 | 石川理恵 |
| デザイン | 漆原悠一（tento） |
| 編集 | 別府美絹 |

國家圖書館出版品預行編目資料

我的花草小日子 / 岡本典子著；莊鎧寧譯. -- 初版. -- 新北市：瑞昇文化，2018.06
144面；14.8 X 21公分
ISBN 978-986-401-247-3(平裝)

1.花藝 2.乾燥花

971                    107006973